Ai Weiwei

Editorial Gustavo Gili, SL
Rosselló 87-89, 08029 Barcelona, España. Tel. (+34) 93 322 81 61
Valle de Bravo 21, 53050 Naucalpan, México. Tel. (+52) 55 55 60 60 11

AI WEiWEi

Conversaciones
Hans Ulrich Obrist

Traducción de Carles Muro

GG®

Título original: *Ai Weiwei Speaks with Hans Ulrich Obrist*,
publicado por Penguin Books, Londres, 2011.

Diseño de la cubierta: Toni Cabré/Editorial Gustavo Gili, SL
Tipografía de "Ai Weiwei" de la cubierta:
Youmurdered. © Nate Piekos

© de la traducción: Carles Muro
© de esta compilación: Hans Ulrich Obrist
© Editorial Gustavo Gili, SL, Barcelona, 2014

Printed in Spain
ISBN: 978-84-252-2554-3
Depósito legal: B. 28.462-2013
Impresión: Gráficas 94, Sant Quirze del Vallès (Barcelona)

Índice

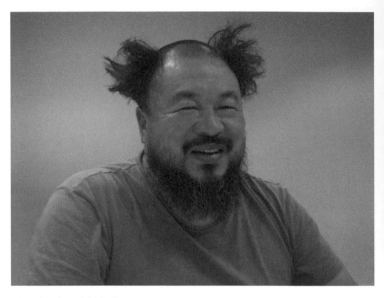

Ai Weiwei en 2006. Autorretrato.
Fotografía: Ai Weiwei.

Prefacio

Mi primer encuentro con la obra de Ai Weiwei tuvo lugar en la segunda mitad de la década de 1990. Durante la preparación de la exposición *Cities on the Move*,[1] Hou Hanru y yo nos alojábamos en la Embajada Suiza de Pekín, con el entonces embajador Uli Sigg. Sigg es un gran mecenas y un gran coleccionista de arte contemporáneo y la embajada estaba llena de obras de arte chino. Desde entonces he visto a Ai Weiwei en numerosas ocasiones y lo he entrevistado de manera regular a lo largo de diez años. Ai Weiwei continúa ampliando la idea de arte: es artista, poeta, arquitecto, comisario, experto en artesanía china antigua, editor, urbanista, coleccionista, bloguero, etc. Las dimensiones paralelas de su trabajo son muy complejas, y esto es lo que lo hace ser tan singular.

Ai Weiwei nació en 1957 y es hijo del poeta Ai Qing, considerado uno de los más grandes poetas chinos modernos. En 1958 su padre fue acusado de ser anticomunista, se le prohibió escribir y fue exiliado a la provincia de Sinkiang, donde Ai Weiwei pasó su juventud. Más tarde se mudó a Pekín, donde estudió dibujo con artistas proscritos amigos de su padre. Por entonces el dibujo pasó a ser una práctica diaria, y todavía hoy la mayor parte de sus ideas se concretan mediante rápidos esbozos. A finales de la década de 1970 formó parte de un grupo de jóvenes artistas en Pekín, en busca de una mayor libertad personal y artística. En 1982 decidió abandonar China e irse a Nueva York, donde entabló amistad con el poeta *beat* Allen Ginsberg y se sumergió en la escena

1 Véase el catálogo de la exposición: Hanru, Hou y Obrist, Hans Ulrich, *Cities on the Move*, Hatje, Ostfildern-Ruit, 1997. [N. del Ed.]

artística local. En ese momento abandonó la pintura y tomó conciencia de que, como artista, podía usar todo tipo de objetos y medios. Se pasó a la fotografía, centrándose en temas políticos como la diáspora de artistas chinos en Nueva York.

En 1993, su padre se puso muy enfermo y Ai Weiwei regresó a China. Ai Qing murió en 1996. Mediante su trabajo artístico, Ai Weiwei empezó a reflexionar entonces acerca de la tensión que existía en su país entre la cultura tradicional y una modernidad que se transformaba a gran velocidad. Y, dado que no existían instituciones ligadas al arte contemporáneo, participó también activamente en la construcción de la escena artística. Publicó *El libro negro* (1994), *El libro blanco* (1995) y *El libro gris* (1997), que recogían entrevistas y obra de artistas chinos contemporáneos y que constituyeron una especie de manifiesto del arte de vanguardia chino. Fue también comisario de distintas exposiciones y, en 1997, fundó el espacio artístico alternativo China Art Archives and Warehouse (CAAW). Hasta entonces, el arte se mostraba fundamentalmente en hoteles, apartamentos y tiendas de marcos.

En 1999 Ai Weiwei construyó su propio estudio al norte de Pekín. Una de sus fuentes de inspiración fue un libro sobre la casa que el filósofo Ludwig Wittgenstein construyó para su hermana en Viena en 1928. Ai Weiwei proyectó su propio estudio por razones puramente prácticas, pero, al ser ampliamente aplaudido por su singular uso de estructuras y materiales sencillos, inmediatamente lanzó una carrera paralela como arquitecto, y cuenta ya con más de cincuenta proyectos construidos. Desde que, junto con los arquitectos suizos Herzog & de Meuron, proyectó el Estadio Olímpico de Pekín (2008), se ha convertido también en uno de los arquitectos más famosos de China. Tanto en su obra artística

como en su arquitectura a menudo utiliza objetos muy simples a los que les aporta una nueva visión. Por sus amplios intereses, que abarcan desde el arte o la arquitectura hasta la escritura, la figura de Ai Weiwei me recuerda a la de los grandes artistas del Renacimiento.

En 2006 Ai Weiwei abrió todavía un frente más al crear un blog en Internet, un blog de gran importancia, como podrá verse en las entrevistas publicadas en este volumen. Una gran empresa de Internet, que le ayudaba en los aspectos técnicos, le invitó a escribir un blog. El blog pronto se convirtió en un bloc de notas diario al que subía miles de fotografías que documentaban su vida artística y privada cotidiana, de un modo similar a como lo había hecho el dibujo en la década de 1970. Más de cien mil personas visitaban el blog a diario, hasta que en mayo de 2009 el gobierno chino lo cerró. En febrero de 2011, la editorial estadounidense The MIT Press publicó la traducción al inglés del blog: un libro sobre la vida y la cultura en China que trata de amor, sexo, identidad, entrevistas, comida, la tensión entre la historia y la modernidad, los Juegos Olímpicos, música, televisión, compras, la muerte, el gobierno, religión, etc.[2] Ai Weiwei ha tejido una red increíble de pensamientos y palabras. Un blog produce realidad, y no se limita simplemente a representarla. Ai Weiwei es uno de nuestros mejores guías en este nuevo territorio. A lo largo de los años, todas estas actividades han formado parte de la idea ampliada que Ai Weiwei tiene del arte. Su aproximación global podría compararse a la de Joseph Beuys en tanto que "escultura social" interdisciplinar.

En nuestras entrevistas hemos hablado de todas esas dimensiones de su trabajo, así como de las conexiones que

2 Ambrozy, Lee (ed.), *Ai Weiwei's Blog. Writings, Interviews, and Digital Rants, 2006-2009*, The MIT Press, Cambridge (Mass.), 2011. [N. del Ed.]

existen entre ellas. El conjunto de las entrevistas ofrece una introducción a la extraordinaria complejidad del pensamiento y de la obra de Ai Weiwei. En una de ellas, y a propósito de su posicionamiento, Ai Weiwei comentó: "De hecho, formamos parte de la realidad y, si no somos conscientes de ello, somos completamente irresponsables. Somos una realidad productiva. Somos la realidad, pero esa parte de la realidad supone que tenemos que producir otra realidad". Nos encontramos ante una declaración artística, pero también política que nos recuerda la gran importancia de la acción política y cultural en la situación actual.

Ai Weiwei me contó que, cuando él era un niño, su padre tuvo que quemar todos sus libros. Cuando Ai Weiwei regresó a China en 1993, empezó inmediatamente a publicar libros como *El libro negro*, *El libro blanco* y *El libro gris*; siente debilidad por los libros. Este libro se publica como una muestra de apoyo hacia su persona y para celebrar las múltiples dimensiones de su trabajo.

Hans Ulrich Obrist
Londres, mayo de 2011

Arquitectura digital - arquitectura analógica

Si bien ya conocía la obra artística de Ai Weiwei desde la década de 1990, me pareció muy interesante averiguar que estaba empezando a tener éxito como arquitecto. Parecía un momento fascinante, en el que los artistas se aventuraban por nuevos campos. Me fascinaba lo siguiente: ¿cómo se produce este fenómeno?, ¿cómo consigue un artista la oportunidad y la capacidad de trabajar fuera del ámbito del arte?

Cuando empecé a ver a Ai Weiwei con más frecuencia, junto a Phil Tinari, me di cuenta de que resulta casi imposible alcanzar a comprenderlo con una única entrevista, pues tiene distintos estudios para realidades distintas: el arte, la arquitectura y el diseño. La primera parte de esta entrevista tuvo lugar en septiembre de 2006, en el estudio que Ai Weiwei tiene en Pekín; la segunda parte tuvo lugar en mayo de 2006 y fue publicada en el número de julio-agosto de 2006 de la revista *Domus*, con motivo de la finalización del parque de arquitectura Jinhua de, un proyecto colaborativo organizado por Ai Weiwei y su estudio de arquitectura.

La segunda parte de esta entrevista fue publicada originalmente en: *Domus*, núm. 849, Milán, julio-agosto de 2006. Se publica por cortesía de Editoriale Domus S. p. A., Rozzano, Milán, Italia. Todos los derechos reservados.
Las dos partes de esta entrevista fueron publicadas en: Tinari, Phil y Baecker, Angie (eds.), *Hans Ulrich Obrist. The China Interviews*, Ram Publications, Santa Mónica, 2009. Otra versión de esta entrevista fue publicada en: Arsène-Henry, Charles; Basar, Shumon y Marta, Karen (eds.), *Hans Ulrich Obrist. Interviews Volume 2*, Charta, Milán, 2010.

PRIMERA PARTE

Esto es una cámara digital.
Sí.

¿Utilizas esta cámara para tu blog?
Sí. El blog es realmente un nuevo territorio, es algo maravilloso. Puedes hablar de manera inmediata con gente que no conoces. No sabes nada de su pasado y ellos no saben nada del tuyo. Es como si sales a la calle y te encuentras a una mujer en una esquina. Hablas directamente con ella, y después quizás te pelees o hagas el amor con ella.

De modo que es algo nuevo para ti. ¿Cuándo empezaste el blog?
Me obligó a empezar una empresa, una gran empresa de Internet.[1] Me dijeron: "Eres muy conocido, te vamos a dar un blog". Por entonces yo no tenía ordenador y nunca había escrito en un blog. Ellos me respondieron: "Puedes aprender. Podemos enviarte a alguien que te enseñe". En un principio colgué mis textos anteriores y mi obra, pero más tarde empecé a escribir. Estaba completamente seducido. Ayer mismo publiqué unos doce *posts*.

¿Anoche?
Sí, doce *posts*. Puedes colgar cien fotos en una entrada del blog. A menudo la gente me dice: "¿Cómo puedes tener tantas fotos de un solo día?". Las fotos pueden ser cualquier

1 El portal chino de Internet sina.com invitó a Ai Weiwei y a otras personalidades de la cultura, entre ellas el editor Hung Huang y el promotor Pan Shiyi, a empezar su blog a finales de 2005.

cosa, sobre cualquier cosa. Pienso que se trata realmente de información, de un intercambio libre; una solución despreocupada y libre de responsabilidades que refleja muy bien mi situación.

¿Cuánta gente visita tu blog?
En estos momentos más de un millón de personas. En un día recibe más de cien mil visitas.

Más de las que han visitado jamás una exposición.
Así es. Si quiero, tengo una inauguración propia cada minuto, y esto para mí es algo muy importante. Cuando hago arte, hago un proyecto y la gente visita el lugar y se va en media hora. Si tengo suerte, haré una muy buena instalación para alguien que no conozco en un lugar que tampoco conozco, quizás en los Países Bajos, en Ámsterdam. Sin embargo, con el blog, en el momento en que toco el teclado, una chica, un anciano o un granjero pueden leer mi *post* y decir: "Mira, esto es muy distinto, este tipo está loco".

¿Se trata de algo instantáneo?
Sí.

Así que con esta cámara haces fotografías cada día, dondequiera que te encuentres.
Sí, en cualquier situación. Supongo que me sentía abrumado porque en la época de nuestra infancia no existía la más mínima posibilidad de ninguna forma de libertad de expresión. En los peores momentos del régimen podías llegar a denunciar a tu padre o a tu madre a las autoridades por decir algo inadecuado; era algo muy extremo. Incluso hoy en día, la gente todavía me dice que debería protegerme, que no debería contar tantas cosas en mi blog. No obstante,

El blog de Ai Weiwei, que integró en sus actividades artísticas. El blog
estuvo operativo desde 2006 a 2009.
Fotografía: Ai Weiwei, 2006.

Cierre del blog de Ai Weiwei.
Fotografía: Ai Weiwei, 2009.

creo que cada cual tiene que hacer las cosas a su manera. Por ahora ha ido bien. A menudo en mi blog hablo de las condiciones de vida de la gente y de problemas sociales. Creo que soy el único.

¿Podemos ver tu blog?
Sí, puedo mostrarte algunas de mis entradas. La vida en los blogs es real porque es tu propia vida, y vivir es gastar el tiempo, nada más que eso. Tiene que ver con cómo usas el tiempo, y cuando lo estoy usando, esas cien mil personas están mirando también mi blog. Todas ellas pasan una pequeña cantidad de tiempo haciéndolo, al igual que yo. Mucha gente me ha dicho: "No puedes dejar de bloguear. Deberías ir con cuidado. Si te detienen, ¿qué vamos a hacer?". Es tan sentimental. Y dicen: "Te necesitamos; mirar tu blog se ha convertido en parte de nuestras vidas"; es muy gracioso.

Por tanto, a la gente le importa.
La gente esperará. Si no actualizo mi blog, esperarán toda la noche para ser los primeros en ver los nuevos contenidos. Al primer comentario se le llama *shafa*.[2] Por tanto, si estás allí quiere decir que realmente tienes unos fans a quienes realmente les importa lo que dices. De modo que, por muy tarde que llegue a casa, siempre cuelgo unas palabras.

¿Lo haces cada día?
En estos momentos no te puedo decir cuándo se acabará esto. Tal vez las autoridades acaben con ello. En una oca-

2 *Shafa* significa 'sofá' en chino. En los blogs más populares, como el de Ai Weiwei, muchos lectores compiten por ser los primeros en dejar el primer comentario sobre un nuevo contenido, normalmente una expresión de *shafa*, como si el comentarista fuera el primero en sentarse en un sofá de una determinada sala.

sión las autoridades vinieron y dijeron: "Vamos a denunciar tu blog. Es un asunto delicado. ¿Por qué no eliminas algunas páginas?".

¿Realmente ocurrió así?

Negociaron conmigo, fueron muy educados. Yo les dije: "Por favor, esto es un juego. Yo hago mi papel y vosotros el vuestro. Podéis bloquearlo si tenéis que hacerlo, porque para vosotros es algo muy fácil. Pero yo no puedo autocensurarme, pues si no, no tendría ninguna razón para tener un blog". De modo que se lo pensaron y me volvieron a llamar para decirme: "Debido a la situación política, realmente respetamos lo que estás haciendo". Creo que China atraviesa un momento muy interesante. De repente el poder y la noción de centro han desaparecido en un sentido universal debido a Internet, la política global y la economía. Las técnicas de Internet se han convertido en un importante medio para liberar a la humanidad de los viejos valores y sistemas, algo que no había sido posible hasta el momento.

Estoy realmente convencido de que la tecnología ha creado un nuevo mundo porque nuestros cerebros están basados, desde el principio, en la digestión y la absorción de información. Así es como funcionamos pero, de hecho, las condiciones empiezan a cambiar y ni siquiera lo sabemos. La teoría siempre llega después. Pero realmente se trata de una época fantástica.

¿Te refieres a este momento?

Creo que este es el momento justo. Es el inicio de algo. Desconocemos de qué se trata y puede que suceda algo mucho más demencial, pero realmente vemos cómo empieza a despuntar la luz del sol. Ha estado nublado durante unos cien años. Nuestra situación general era muy triste, pero

aún podemos sentir calor, y la vida en el interior de nuestros cuerpos nos dice que todavía quedan emociones por ahí, aunque la muerte nos esté esperando. Sería mejor que, en lugar de disfrutar del momento, creáramos el momento.

¿Fabricas el momento?
Exactamente, porque, de hecho, formamos parte de la realidad, y si no somos conscientes de ello, somos completamente irresponsables. Somos una realidad productiva. Somos la realidad, pero esa parte de la realidad supone que tenemos que producir otra realidad.

Quizás el blog no representa la realidad, sino que la produce.
Cierto. Es como un monstruo, crece. Estoy convencido de que, cuando alguien mira mi blog, empieza a ver el mundo de un modo diferente, incluso sin saberlo. Esta es la razón por la que los comunistas, desde el principio, lo censuraban realmente todo. Ellos son la única fuente de propaganda, y lo han hecho muy bien durante los últimos cincuenta años. Sin embargo, debido a la apertura de China y a la economía mundial, no sobrevivirán. No pueden sobrevivir, de modo que deben permitir un cierto grado de libertad, pero no la podrán controlar una vez la permitan.

Cuando uno va a la página principal del blog, puede verse la imagen de un buey. Quizás hiciste la foto en Sinkiang. Es la primera imagen que uno ve, una especie de logo del blog.
La acabo de cambiar, pero se trataba solo de un jabalí caminando.

Pero para la gente podría ser el icono o el sello del blog.
La gente solía ver un cerdo del color de la sangre que avanzaba

hacia el oeste sin dirección fija. La imagen estuvo colgada durante un año, así que la he cambiado.

¿Hoy?
Sí, anoche.

El 12 de septiembre de 2006, el día en que grabamos esta entrevista.
Sí, la he cambiado por otra de un gato, porque en nuestro estudio de arquitectura mis empleados se pasan todo el día tratando de hacer maquetas bonitas y, por la noche, hay ocho gatos que lo destruyen todo.

Así que los gatos atacan las maquetas de arquitectura por la noche.
Sí, y son los únicos que superan a nuestro gobierno en la tarea de destrozar la ciudad. Pero nuestros gatos son más rápidos. Incluso cuando estamos proyectando ciudades. Para nosotros se trata de una gran metáfora pues, como pueblo, nos gusta la arquitectura y el diseño. Tratamos de cambiar el mundo y construir nuevas maquetas que, por la noche, los gatos siempre acaban destrozando. Son bellos objetos para su disfrute.

¿Son los gatos arquitectos, urbanistas?
Sí, gatos urbanistas.

[La conversación continúa en otra sala en la que Ai Weiwei muestra al entrevistador algunas obras de arte nuevas].

Esto es lo que hice anoche. Estuve trabajando hasta las tres de la madrugada.

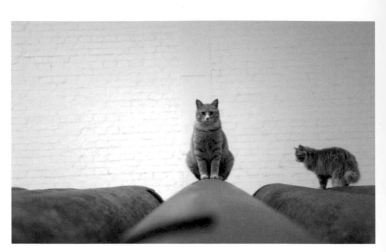

Dos de los gatos de Ai Weiwei descansando en unas vigas del estudio.
Esta imagen fue posteada en su blog.
Fotografía: Ai Weiwei.

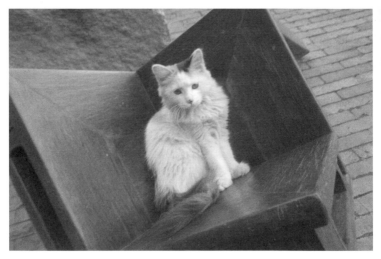

Un gato descansando en Mesa con tres patas.
Fotografía: Ai Weiwei.

¿Se trata de una nueva serie de cerámica?
Sí, la cerámica tiene algo de locura. Odio la cerámica..., pero la hago. Creo que si odias algo intensamente, tienes que hacerlo. Tienes que dedicarte a ello.

Para ejercitarte.
Correcto.

Y todas esas cajas, ¿son maquetas de arquitectura?
Están todas llenas de jarrones. [Abre una de las cajas y muestra un jarrón]. Se trata de objetos de arte cultural que tienen entre tres y cinco mil años de antigüedad. Si los sumerges en esta pintura de pared, pasan a llamarse jarrones coloreados.[3]

Esta serie se llama *Jarrones coloreados* y cada jarrón es distinto.
Son todos distintos. En este jarrón puede verse aún algo de pintura antigua aquí, y un poco más allá, hay una serie en la que estoy trabajando ahora, una serie de piedras neolíticas. Tienen entre cinco y diez mil años de antigüedad.

He oído hablar mucho de la visita que la gente del Museum of Modern Art (MoMA) de Nueva York hizo a tu estudio. ¿Quiénes eran? ¿Podrías explicar exactamente lo que sucedió?
Se trataba de un grupo grande, con los principales coleccionistas, gente importante. El 20 de mayo el consejo internacional del MoMA envió a unas sesenta o setenta personas a

3 En su serie de *Jarrones coloreados*, Ai Weiwei sumergió unas urnas neolíticas en cubas de pintura industrial, destruyendo su valor cultural como antigüedad y transformándolas en obras de arte contemporáneo.

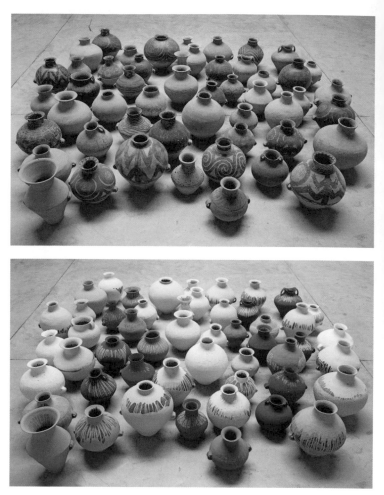

Ai Weiwei, *Jarrones coloreados*, 2006.
Jarrones neolíticos (5000-3000 a. C.) y pintura industrial. 51 piezas,
dimensiones variables.

China para hacer un informe sobre arte contemporáneo. El día que vinieron aquí, este lugar quedó fijado en el mapa cultural.

Todo aquel que visita ahora la escena artística de Pekín, ¿viene a tu estudio?
Sí, viene todo el mundo, como si fuera una tienda para turistas a la que tienes que ir porque vende ginseng o algo así, como si fuera bueno para la salud, la longevidad, o algo así. Los grupos pasan por aquí de camino a la Gran Muralla. El grupo del MoMA vino en el aniversario del día de 1942 en que los comunistas celebraron un encuentro al finalizar la Gran Marcha. Organizaron un simposio descomunal sobre arte y literatura en el que el presidente Mao Tse-Tung pronunció un discurso. Todavía hoy, ese discurso es la biblia oficial de los comunistas.[4]

¿Coincidió exactamente ese aniversario con el día de la visita del grupo del MoMA?
El mismo día. No puede ser una coincidencia. Todo está relacionado, y si todavía no podemos ver en qué consiste esa relación, eso significa que habrá relaciones más estrechas en el futuro. Dije que debería hacer que ese aniversario fuera tema de debate porque, en aquel tiempo, mi padre formaba parte del Foro de Yenán. Por entonces mi padre era una personalidad literaria importante. Sin embargo, tras el Foro de Yenán, el arte y la literatura resultaron perjudicados y las condiciones de quienes se dedicaban a ello pasaron a ser muy difíciles, e incluso más tarde acabaron siendo

4 Ai Weiwei se refiere a un discurso titulado "Charlas en el Foro de Yenán sobre literatura y arte", en el que Mao Tse-Tung afirmó que el arte debía existir como servicio del pueblo estableciendo, esencialmente, el programa estético de la República Popular de China.

brutales.[5] Mucha gente ha resultado perjudicada por las ideas surgidas de estos foros de Yenán. Así que decidimos hacer la única cosa que podíamos hacer aquel día: grabarlo todo, pero sin que el grupo se diese cuenta.

Así que utilizaste cámaras secretas para grabar al grupo del MoMA.

Sí, eran secretas porque un grupo las usa a menudo para monitorizar la actividad de otro grupo, como una forma de reunir pruebas. Así que los filmamos cuando fueron a la Fábrica 798,[6] y luego seguimos sus autocares desde lejos cuando fueron a visitar a los artistas. No lo sabía nadie. Esperamos mucho tiempo a que regresaran. Tenemos incluso una grabación del chófer diciendo: "¡Mierda! Tardan un montón para visitar el estudio de un solo artista". Después vinieron a mi casa. Las cámaras estaban escondidas en la hierba para que no pudieran verlas.

¿Cámaras pequeñas?

Sí, cámaras pequeñas. El objetivo de la obra es mostrar todas las posiciones posibles, grabar a todo el mundo, sin dejarse a nadie, de modo que más tarde pudiera identificarse a todo el mundo. La versión editada es muy larga, así que te voy a mostrar tan solo un fragmento. [Muestra el vídeo en un portátil]. Aquí hay un poco de hierba que oculta la cámara.

5 El padre de Ai Weiwei, el poeta Ai Qing, está considerado como uno de los mejores poetas modernos chinos; su poesía se estudia ampliamente en toda China. A pesar de haber participado en el Foro de Yenán de 1942, fue tildado de derechista en 1957 por haber criticado al régimen comunista y fue internado en diversos campos de trabajo: primero en Heilongjiang y más tarde en Sinkiang, donde creció Ai Weiwei.

6 La Fábrica 798, o Distrito artístico de Dashanzi, es una comunidad artística emplazada en unos antiguos edificios militares del barrio pequinés de Chaoyang. [N. del Ed.]

Y empiezan a estudiar la hierba en lugar de pensar que tiene un significado.

Viendo el vídeo da la impresión de que se trató de una visita larga.
Sí, no eran gente mayor, pero todos andaban muy despacio. Se corresponde realmente con sus movimientos.

¿Cuál crees que será la reacción?
¿Sobre esto? No lo sé. No puedo imaginar las consecuencias. Me limito a hacer cosas, sin pensar en el antes y el después.

Tan solo lo haces.
Sí. No imagino las cosas. No tengo imaginación, ni memoria. Actúo en el momento.

¿El presente?
Sí, el presente. Tal vez lo odien, tal vez piensen que está bien, tal vez les guste. Es perfecto porque nadie lo registra.

Es una protesta contra el olvido.
Tal vez sus hijos lo compren, o algo así.

Es como el retrato de un grupo en un momento concreto.
Y existe una cierta condición política y cultural sospechosa.

Así que esto es de ayer.
Sí, este tipo, Mao, murió hace treinta años. Acaba de ser el trigésimo aniversario de su muerte.

¿Tienes un archivo?
Sí, te mostraré parte. Esto son imágenes de la fiesta de ano-

che. No creo que tenga más porque no me quedé hasta muy tarde. La comida estaba bien. [Señala a las imágenes que aparecen en la pantalla]. Esta es una mujer famosa. Me fui justo después de este plato. Tomé esto. Este es mi plato de anoche. Fue fantástico. Estas son todas las fotos de anoche. [Busca un documento en el ordenador]. Esto es un artículo sobre el trigésimo aniversario de la muerte de Mao. Es posible que escriba sobre que era un delincuente. Es un hecho muy relevante, y esta nación no investiga su pasado y no es crítica con él, es una nación vergonzante. Tenemos que trabajar sobre ello. [Saca una nueva imagen]. Esta es muy interesante. Es la casa de mi madre en el centro de Pekín. Ahora, Pekín se ha transformado por completo. Mi casa tenía una fachada de ladrillo de verdad. Un día, al llegar a casa, vimos que todo había sido repintado, y escribí una entrada en el blog.

Para protestar contra esto.
Sí, porque esto es demasiado. Este es un artículo muy interesante. [Muestra en el ordenador un artículo de su blog]. En tan solo una noche, todo Pekín fue repintado. Escribí un artículo largo. El eslogan propagandístico de los Juegos Olímpicos es: "Un mundo, un sueño". Mi artículo trata sobre cómo hemos perdido nuestra patria y sobre un mundo distinto, un sueño distinto. Hoy mismo me han llamado de una revista y me han dicho que querían utilizarlo porque les encantaba. Me han dicho: "¿Podemos eliminar el componente político?". De lo contrario, les resultaría imposible publicarlo. Yo les he dicho: "De acuerdo. Haced lo que queráis. No me importa". [Muestra una fotografía]. Este muro fue construido de ladrillo. ¿Te das cuenta de lo que hicieron? Pusieron hormigón. ¡Es increíble! Es una propiedad privada y ni siquiera avisan de los cambios. En un solo día Pekín dejó de

tener la misma piel que había tenido hasta entonces. Todo está pintado.

Muy rápido.
Sí, muy rápido. Es demencial. Esta es una foto increíble, una foto de mi casa. Ahora es así. Era de ladrillo de verdad; cambiaron el ladrillo por hormigón, y luego lo pintaron. Es increíble. Y no se trata solo de mi casa, sino que todo Pekín acabará siendo así. Hay tanta estupidez por ahí suelta, y nadie escribe sobre esto.

Por tanto, ¿escribes sobre cosas sobre las que nadie más escribe?
Sí. Es decir, ¿qué le pasa a este mundo? Todo el mundo aplaude cosas demenciales. Escribí un *post* sobre todo esto en el blog y tomé fotografías de lo que habían hecho. Cuando fui a casa, le pregunté a mi madre: ¿por qué permitiste que hicieran esto? Ella me dijo: "Se lo han hecho a todo el mundo. ¿Qué podemos hacer? Dijeron que era algo bueno". Es como ponerle un diente de oro a un ratón. ¿Por qué tenían que hacerlo? Todos esos muros falsos: es de locos. La ciudad antigua desapareció en una noche. Todas las puertas pintadas así. Todas las ventanas se convirtieron en esto. Es de locos: ¡es mi casa! Las puertas se hicieron así, y ahora las estamos quitando.

¿Lo eliminaste?
Eliminé una parte y dejé otra. Ahora es así.

Falta algo.
Protestar se convirtió en un trabajo. Si lo eliminas completamente, no queda memoria. Pero tiene que ver tanto con mi obra que estoy contento de haberlo sustituido.

Es como una obra.
Sí, es como una obra. Es muy curioso. Todo el mundo lo puede tocar y ver realmente.

Sería fantástico ponerlo en el contexto de una exposición.
La gente lo podría ver y comprobar durante la exposición, a diario desde Pekín. El título sería el mismo que el de mi blog. Tal vez podríamos trabajar juntos en este proyecto. Una parte probablemente requeriría traducción al inglés. Ponemos algunos artículos en inglés relacionados con la ciudad, la cultura, la vida, la política y el medio ambiente, nada personal.

¿Estarías de acuerdo en que hiciéramos esto juntos?
Sí. Monitorizaremos Pekín para ti en esta exposición.

Muy interesante. Muchas gracias.

A lo largo del tiempo has hecho arte, arquitectura, varias exposiciones y numerosas publicaciones. En tu último proyecto, el parque de arquitectura Jinhua, tu intervención fue casi de comisario y urbanista. ¿Nos podrías contar algo sobre esta experiencia?

Hace algunos años, el Ayuntamiento de Jinhua contactó conmigo porque deseaban construir un parque dedicado a la memoria de mi padre, un conocido poeta e intelectual. Mi padre fue exiliado durante veinte años por el Partido Comunista por motivos políticos, pero más tarde, tras su muerte, fue reconocido como una figura importante de la cultura china. Cuando el ayuntamiento me pidió que supervisara los trabajos de paisajismo del parque, inicialmente rechacé la propuesta, pues nunca me he sentido vinculado a la ciudad natal de mi padre, pues yo crecí en otro lugar. Pero entonces mi madre dijo: "Si tú no lo haces, lo harán otros", así que fui a ver el lugar. El solar era una descuidada franja verde de dos kilómetros de longitud a orillas del río Yiwú, pero quedé fascinado por su posición en relación con la ciudad. Al final decidí aceptar el encargo.

Me estabas diciendo que la idea era básicamente hacer una exposición con pabellones, donde la selección de los arquitectos se convirtió casi en un proceso de comisariado. La diferencia es que se trata de una exposición permanente, porque los pabellones son permanentes, ¿no?

Sí, los pabellones son permanentes. Empezamos a hablar de este proyecto hace unos tres años. Por entonces yo estaba trabajando con Herzog & de Meuron en el proyecto del

Estadio Olímpico de Pekín y pregunté al ayuntamiento si sería interesante que participaran en el proyecto de Jinhua. El departamento de urbanismo tuvo una respuesta entusiasta y decidieron encargarles el planeamiento y un centro comercial para el nuevo distrito de Jindong. Además, le pedí a Herzog & de Meuron que colaboraran estrechamente conmigo en el proyecto del parque. Decidimos distribuir los programas que requería el parque —salones de té, librerías o aseos— en una serie de pabellones diseminados a lo largo del río y encargar su diseño a una selección de arquitectos chinos y extranjeros. Herzog & de Meuron diseñaron un pabellón y yo otro. Seleccionamos conjuntamente una amplia serie de estudios emergentes de todo el mundo con el fin de crear una colección de edificios interesantes y heterogéneos, algo poco común en China.

¿Así que fue una colaboración?
Sí. Pensé que era importante incorporar en el proyecto el mayor número posible de proyectistas de talento. En la actualidad China necesita desesperadamente nuevas ideas, ejemplos de creatividad provenientes tanto del interior como del exterior, y nueva sangre arquitectónica. En cambio, muchos arquitectos occidentales están muy familiarizados con la teoría pero tienen pocas oportunidades de construir, de modo que finalmente la oportunidad fue muy bien recibida para experimentar sin tener que preocuparse por excesivas constricciones. Finalmente invitamos a cinco estudios chinos y once internacionales. En algunos casos hubo problemas con el control de la calidad, porque los constructores chinos no están acostumbrados a este tipo de trabajos, pero en general la pequeña escala de los proyectos permitió una ejecución cuidadosa. Sin embargo, ahora nos estamos dando cuenta de que el proyecto es mucho

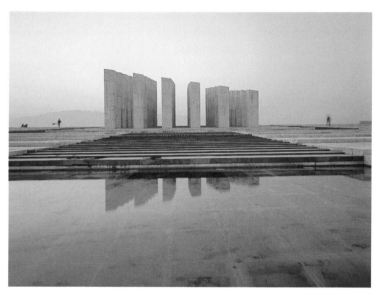

Ai Weiwei, parque cultural Ai Qing, Jinhua, Jiejiang, China, 2002-2003.

más complejo de lo que nos habíamos imaginado, pues inicialmente fuimos muy inocentes y pensamos que era una idea muy simple. Sin embargo, se trató de una oportunidad única para ensayar un experimento arquitectónico colectivo que pudiera tener un efecto positivo en la calidad de la vida urbana de Jinhua.

¿Dónde estudiaste arquitectura? Estos últimos años, tu producción arquitectónica ha sido bastante prolífica, especialmente en Pekín. Parece explorar la superposición de la tradición occidental y la oriental.
De hecho, nunca estudié arquitectura, aunque adquirí cierta experiencia durante mi prestación civil. Apareció después, en paralelo a mi trabajo artístico.

¿Cómo asignasteis los distintos programas a los arquitectos?
La primera vez que nos reunimos en Jinhua para la primera visita, hicimos un sorteo para asignar a cada estudio una función. Desde el principio, las reuniones fueron muy cordiales, casi festivas. Todo el mundo estaba sorprendido de la libertad de que disponían para proyectar lo que quisieran, aunque había que ir con mucho cuidado con el presupuesto, porque el ayuntamiento no tenía mucho dinero. En cierto sentido, que Herzog & de Meuron estuvieran implicados supuso también una fuente de confianza e inspiración para los arquitectos. Al final, la estrategia del ayuntamiento fue muy inteligente pues, al permitir esta colaboración, ha conseguido atraer mucha atención nacional e internacional a la ciudad. El precio de los solares situados junto al parque, que hasta hace unos pocos años eran terrenos agrícolas, ha subido enormemente. Muchos universitarios, periodistas y arquitectos han ido ya a visitar el lugar.

Ai Weiwei, Museo de la Alfarería Neolítica, parque de arquitectura Jinhua, China, 2005.

Háblame de tu pabellón y de su relación con el concepto de archivo. Parece una especie de prolongación de obras anteriores en las que utilizabas la cerámica. Hiciste una serie de obras en las que pintaste de colores muy vivos una serie de jarrones muy antiguos. En cierto sentido, difuminabas la frontera entre lo nuevo y lo viejo hasta un punto en el que se hacía imposible distinguirlos el uno del otro, ¿verdad?

Sí, así es. De hecho, este es el tema central: ¿nuevo o viejo?, ¿real o falso? Estas son las preguntas que te hacen siempre. Es un tema que abordo a menudo. En cualquier caso, el pabellón que proyecté es un "archivo arqueológico". El encargo inicial de la ciudad era hacer un pequeño museo, pero a mí me interesaba más la idea de archivo, pues soy especialista en cerámica del Neolítico inicial. De modo que se trata de un archivo visitable, no solo de un contenedor para la conservación histórica de los objetos, pues algunos de estos jarrones acaban siendo utilizados en mis obras.

Conservas los jarrones en tu museo, pero de repente puedes decidir que los pintas. Es una especie de museo de obras artísticas en curso.

Quizás algún día sienta la tentación de pintar también el museo, como las vasijas. Cuando planteas un proyecto como este, naturalmente los arquitectos quieren hacer algo bastante espectacular y sorprendente. Puedo entenderlo, pues los arquitectos a menudo sienten muchas frustraciones en sus otros proyectos y aquí disponen de una oportunidad para cuestionar las convenciones. Sin embargo, personalmente, y quizás porque no solo soy arquitecto, me atraen más las formas de una arquitectura simple, normal y básica. Las formas que definen el "archivo arqueológico" tienen principalmente su origen en la tradición local, tal vez incluso más simplificadas, y se han aplicado a materiales

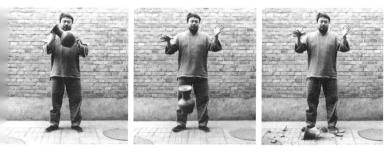

Ai Weiwei, *Arrojando un jarrón de la dinastía Han*, 1995.
Tres impresiones en blanco y negro, cada una de ellas de 148 × 121 cm.

y técnicas de producción contemporáneas. Así, la idea es que la mitad del edificio se encuentra por encima del nivel del terreno y, desde este punto de vista, parece una casa normal con cubierta inclinada. No obstante, vista desde el otro lado puede advertirse que la mitad está enterrada; el edificio tiene una sección hexagonal. También los caminos del patio delantero son hexagonales. El edificio es una losa de hormigón armado simple y alargada.

¿Como el pabellón de Herzog & de Meuron?
Su pabellón se llama "sala de lectura" y está construido con una serie de planos plegados que se cruzan y se cortan entre sí. Desde el punto de vista técnico, fue muy difícil conseguir la forma por la complejidad del encofrado. Realmente supieron aprovechar el hecho de construir en China, donde el coste de la mano de obra es muy bajo, pues el tiempo que supuso construir esa forma habría hecho disparar el presupuesto en Europa. Además, poca gente sabe cómo conseguir una serie tan compleja y precisa de encofrados: el único capaz de hacerlo en Jinhua era un viejo artesano que ya se había retirado. Hubo que convencerle para que volviera a trabajar, pero creo que al final disfrutó mucho con el trabajo. Se siente muy orgulloso de haber hecho algo tan complejo.

¿Se construyeron todos los pabellones o quedó alguno sin construir?
Finalmente se construyeron todos. En este momento se ha ejecutado alrededor de un 95 % del total. Falta aproximadamente un mes para acabar los interiores. Siempre falta dinero y, por esta razón, nos ha llevado más de un año y medio

Un año y medio es poco.

En China, un año y medio es una eternidad. Estaba previsto ejecutarlos en cuatro meses. Pero, aunque ha sido un proyecto rápido, creo que tendrá un impacto importante en el país. Creo que la arquitectura puede tener un gran valor pedagógico. Habla a la gente de las posibilidades y de los modos en los que las cosas pueden cambiar, y eso es algo que tengo siempre presente. Es muy importante que el gobierno, que ha financiado el proyecto, haga algo para demostrar que la sociedad no tiene que ser siempre igual.

¿Qué planes tienes para los próximos años? ¿Volverás al arte?

No, al arte no. Tal vez me dedique simplemente a leer libros. Estoy pensando en hacer algún libro. He publicado mucho en el pasado. Tenía la idea de hacer un libro que documentara el arte chino contemporáneo en sus etapas iniciales, los primeros años de la década de 1990. Mis tres libros anteriores resultaron muy influyentes y fueron decisivos para la promoción del arte conceptual y experimental en China. Tal vez ha llegado la hora de volver a hacer algo parecido.

Sostenibilidad: una entrevista postolímpica

David Sylvester, el influyente crítico y comisario de arte moderno británico que realizó una "conversación infinita" con Francis Bacon, ha sido mi modelo y fuente de inspiración para realizar una serie de entrevistas prolongadas con artistas. La "conversación infinita" es una entrevista recurrente que ofrece un diálogo continuo. Ofrece la oportunidad de explorar todas las facetas de un artista o de otra personalidad relevante.

La maratón postolímpica, que empezó con esta conversación con Ai Weiwei, formaba parte de nuestra maratoniana serie de acontecimientos-entrevistas iniciada en 2005. El primer maratón de Londres tuvo lugar en la Serpentine Gallery en 2006, con Rem Koolhaas como protagonista, cuando Julia Peyton-Jones y yo lo invitamos a él y a Cecil Balmond a diseñar el pabellón. Desde entonces, se han llevado a cabo dieciocho maratones en todo el mundo.

Casi todo el mundo perteneciente a los círculos artísticos chinos hizo algo durante los Juegos Olímpicos: proyectos, exposiciones, etc. En un mundo de la cultura del acontecimiento, resulta interesante reflexionar sobre herencia y sostenibilidad. ¿Qué consecuencias tienen realmente estos acontecimientos para la cultura a largo plazo? Decidimos organizar un festival interdisciplinar para reflexionar sobre el momento postolímpico en China. De este modo celebramos, junto con Zhang Wei y Hu Fang, un minimaratón de entrevistas y debates en Pekín que tuvo lugar en el último día del año olímpico, la víspera de Año Nuevo.

Publicada originalmente en: *A Post-Olympic Beijing Mini-Marathon*, Vitamin Creative Space/JRP|Ringier, Cantón/Zúrich, 2010.

Resulta increíblemente emocionante empezar este mini-maratón con Ai Weiwei. No es la primera vez que hablamos, pues ya hemos grabado entrevistas en muchas ocasiones. Quisiera empezar pidiéndole a Ai Weiwei que nos contara sus impresiones sobre este final del año 2008 en Pekín y sobre este momento postolímpico.

Es para mí un privilegio incorporarme a estas entrevistas en el último día de 2008 y como primer personaje entrevistado. Me preguntabas sobre la etapa postolímpica: tengo una clara impresión sobre los Juegos Olímpicos en tanto que ciudadano chino que vive en Pekín. Pero hablar demasiado al respecto no tiene sentido. Vivimos en un momento en el que no hay nada claro, en un entorno social muy primitivo en el que el individuo no puede aún expresar su voluntad. La comunicación, en el sentido más público de la palabra, y el debate sobre las cuestiones más fundamentales resultan imposibles. Todo el mundo, y los artistas en particular, debería reflexionar sobre el motivo por el que incluso en la actualidad, en 2008 y después de los Juegos Olímpicos, los chinos siguen anclados en esta situación. Si los artistas traicionan la conciencia social y los principios básicos del ser humano, ¿cuál es entonces el lugar del arte? Por ello pienso que 2008 ha sido el año 1 de la defensa de nuestros derechos, un año en el que la gente ha empezado a despertar. Creo que los chinos tendrán que enfrentarse a problemas más serios en 2009. Si nuestro sistema se resiste a comunicarse y rechaza la idea de que todos nacemos iguales, ¿por qué tendríamos que aceptar ese sistema? Es una pregunta que todo el mundo debería hacerse. Si alguien no se la hace es que es idiota, y puede salir de aquí ahora mismo.

Desde que me fui de Suiza hace ya muchos años, al final de mi adolescencia, mis padres empezaron a recortar artículos

del periódico de su pequeño pueblo suizo y a dármelos al final del año. Resultaba siempre un ejercicio interesante, pues se podía ver lo que llega de nuestro mundo del arte global a un diminuto pueblo. A principios de la década de 1980 había muchas noticias sobre Joseph Beuys y su "escultura social" y sobre otros grandes proyectos, como *La última cena* de Andy Warhol, pero, en los dos últimos años, lo único que llegaba al pequeño pueblo eran crónicas de subastas. Ahora Ai Weiwei constituye una excepción. No solo el proyecto del último Documenta, que fue mucho más allá del mundo del arte, sino también y de modo particular tu blog. Antes de iniciar esta maratón, un caballero del público se ha acercado a ti y te ha dicho que le sorprendía mucho que no hubieran cerrado tu blog. Siempre he considerado el blog como una de las "esculturas sociales" del siglo xxi y quería preguntarte cómo empezó el tuyo, cómo es su actividad diaria y cómo lo ves en relación con el momento actual.

Mi blog no es muy distinto a cualquier otro. Lo único que hago es prestar atención de manera continuada a ciertos temas que constituyen mis preocupaciones personales. Estos temas tratan sobre todo del derecho de expresión de los artistas y de las formas en las que se expresan los derechos individuales. En una sociedad como la china, cualquier tema relacionado con los derechos y las formas de expresión se convierte inevitablemente en una cuestión política. Me convertí en una figura política de manera natural. No creo que haya nada malo en ello, pues hemos nacido en un momento determinado y tenemos la necesidad de enfrentarnos de una manera honesta a nuestros problemas. El motivo exacto por el que mi blog sigue activo en este momento es algo que no sé a ciencia cierta. Creo que cualquier peligro procede de tiempos y lugares desconocidos para uno. Por tanto, no puedo hacer especulaciones.

Sobre cómo empecé a escribir el blog: no creo que haya nada significativo sobre lo que hablar. Es la historia de siempre: empiezas a hacer algo y descubres que tiene un montón de posibilidades. Creo que Internet y la era de la información constituyen el mejor momento de la historia de la humanidad. Los seres humanos tienen finalmente la oportunidad de ser independientes, de obtener información y comunicarse de modo independiente. Aunque esa información y esa comunicación son todavía restringidas e incompletas, en comparación con el pasado la gente dispone de más posibilidades de ser independiente.

¿Nos podrías poner algún ejemplo de entradas recientes en tu blog? Recuerdo que la última vez que estuve en China habías protestado por el hecho de que el gobierno había repintado la puerta de la casa de tu madre, y que luego tú la devolviste a su estado original. Tengo mucha curiosidad por saber qué está pasando ahora mismo.
Podemos comentar brevemente uno o dos ejemplos. Naturalmente, este ha sido un año lleno de acontecimientos en China. A principios de año tuvimos tormentas de nieve, luego vinieron los disturbios de Wengan, seguidos por los del Tíbet, el terremoto de Sichuan y los Juegos Olímpicos. Por supuesto, hay un tema adicional al que he seguido con especial interés: el caso de Yang Jia.[1] Gracias a la atención que le dedicaron algunos blogs, este caso individual consiguió mucha publicidad y permitió que mucha gente analizara el sistema judicial chino y la legitimidad del procedimiento. Por supuesto, el resultado ha sido desafortunado, pero el procedimiento se hizo ciertamente claro. Más de un mes después de su ejecución, las cenizas de Yang Jia toda-

1 Yang Jia fue un pequinés ejecutado en 2008 por matar a seis policías de Shanghái y cuyo juicio suscitó gran polémica en todo el país.

vía no han sido entregadas a su madre. Ella fue recluida por la policía en una institución mental bajo el nombre falso de Liu Yalin, alegando que padecía una enfermedad mental. Esto sucedió en Pekín, durante y después de los Juegos Olímpicos. Es increíble que algo así ocurra en China. Siempre pensamos que el Partido Comunista Chino actuaba con rectitud y que algo así no podía ocurrir en China. Parecía simplemente imposible. Sin embargo, he tenido noticia de muchos casos similares de gente que apela a las más altas autoridades o disidentes encerrados en instituciones mentales. Esto estaba más allá de lo que jamás hubiera podido imaginar.

Más recientemente te has dirigido a otro público, el de los afectados por el escándalo de adulteración de leche en 2008. Sería fantástico que nos contaras algo sobre el objeto que has traído para la tienda de este minimaratón. Creo que tiene un significado especial.

Me pidieron que trajera algo para la tienda, así que compré una bolsa de leche en polvo Sanlu por Internet. La conseguí en la tienda de Internet Taobao y parece que sea leche para adultos. Al parecer el propietario de la tienda tenía solo diez bolsas y solo podía vender cuatro. Más tarde, el precio se disparó. Este tipo sabe hacer negocios; es muy interesante [risas del público]. La primera página del periódico *Beijing News* de esta mañana decía que los dos presuntos autores han sido procesados en la ciudad de Shijiazhuang. Uno de ellos es un conductor. Este caso hace patente que, después de que doscientos mil niños hayan resultado afectados y que la credibilidad de toda la sociedad haya sido en gran medida puesta en peligro, el gobierno puede seguir libre de responsabilidades. Y la responsabilidad recae en un conductor; el suceso resulta hilarante.

Volviendo a tu blog, cuando hablamos por última vez y te pregunté si eras optimista, me respondiste que lo eras mucho gracias a Internet, que sentías que Internet era lo mejor que nos podría haber pasado porque, de algún modo, provocaba una ruptura con el antiguo sistema de valores e introducía uno nuevo en el mundo. Hasta ahora, el mundo del arte ha utilizado Internet mucho menos de lo que lo ha hecho el mundo de la música, donde ha pasado a formar parte integral de prácticamente toda publicación de discos y de la difusión del sonido. Podría decirse incluso que el mundo del arte ha estado más a la defensiva en su relación con Internet. Me pregunto si nos podrías decir algo más, más allá del blog, sobre cómo ves el futuro del arte y de Internet, y si consideras viable la idea de que las galerías del futuro estén en Internet.

Perdona, todo lo que he dicho hasta ahora ha sido sobre política. Incluso me estaba sintiendo bastante cínico, pero como me hacías ese tipo de preguntas, tenía que responderlas. Finalmente llegamos a las preguntas acerca del futuro del arte. Creo que el arte no tendrá un futuro muy grandioso, o que ni siquiera tendrá futuro, si no consigue conectar con los estilos de vida y las tecnologías contemporáneos. Todas las pinturas y esculturas del pasado no son más que recuerdos muy antiguos. La gente apegada al pasado puede todavía interesarse por ellas, pero creo que, gracias a las posibilidades que ofrecen las nuevas tecnologías de la información y de la comunicación, se han producido grandes cambios en el arte de esta nueva época, y estos continuarán produciéndose de manera más generalizada y agresiva en el futuro. Creo que, dado que estos nuevos modos de comunicación y producción nos proporcionarán una mayor satisfacción, las escuelas de mierda como la Academia de Bellas Artes de Pekín o la Academia China de

Arte de Hangzhóu ya no serían necesarias. Los profesores más espantosos aprendieron a mojar sus pinceles en pintura de colores realmente feos, pintar cuadros auténticamente horribles con ellos y luego los vendían por cantidades exorbitantes en las casas de subastas. Me parece muy humillante: un criterio básico de la época no ilustrada del ser humano. Creo que esta época acabará muy pronto.

La idea del blog como "escultura social" es algo de lo que hablamos a propósito de tu colaboración con Herzog & de Meuron en el estadio olímpico. Recientemente has hablado del proyecto con Jacques Herzog y Bice Curiger en un número de la revista suiza *Parkett* (núm. 81, Zúrich, 2008), donde Herzog decía que inicialmente tú y él habíais concebido el estadio como una escultura pública, una especie de paisaje urbano en el que todo el mundo pudiera subir y bajar, reunirse y bailar, hacer todas esas cosas fantásticas que la gente nunca hace en una ciudad occidental. También decía que la torre Eiffel tuvo más éxito después de la Exposición Universal. Estabas de acuerdo con Herzog en el presentimiento de que el proyecto tendría un uso mejor, más democrático, después de los Juegos Olímpicos. Puesto que nos encontramos en este momento postolímpico, me preguntaba si nos podrías decir cómo imaginas el uso del estadio ahora, si se han cumplido vuestras expectativas y cómo imaginas que evolucionará a lo largo del tiempo.

Creo que se trata de un estadio para un gran acontecimiento deportivo. Al principio participamos en el proceso de proyecto con la esperanza de que los Juegos Olímpicos estimularan reformas en China que le permitieran sumarse a la misma conversación, al mismo sistema de valores del resto del mundo. Sin embargo, lo que sucedió con los Juegos Olímpicos hizo que nos diéramos cuenta de que no solo no

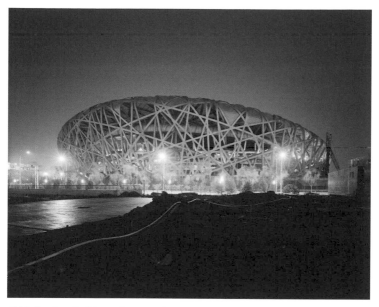

Ai Weiwei trabajó con los arquitectos suizos Herzog & de Meuron en el Estadio Olímpico de Pekín (2005-2008), conocido como "el nido". Cien impresiones a color, dimensiones variables, 100 × 142 cm.

se cumplía lo que habíamos imaginado inicialmente, sino que se producía incluso un retroceso, pues China se convirtió en un estado policial durante los Juegos. Las actividades de los pequineses estaban sometidas a importantes limitaciones. No tiene sentido hablar mucho de esto ahora, pues ya pertenece al pasado. Por lo que se refiere al "nido de pájaro", es un equipamiento de la ciudad, un elemento de su planeamiento. Sus usos futuros son, naturalmente, más importantes que los propios Juegos. Su conexión con la ciudad, así como su función física y el espíritu que representa deberían ser más importantes. Por supuesto que no podemos esperar demasiado, pero desearía que algún día se convirtiera en un lugar representativo de la sociedad civil, un lugar para la celebración ciudadana.

Esta idea del estadio no solo como arquitectura sino también como urbanismo nos lleva al tema de Pekín. Los maratones siempre tienen que ver con las ciudades en las que se celebran y tratan de esbozar un retrato de la ciudad. Me preguntaba si nos podrías ofrecer tu visión de la ciudad de Pekín en 2008, pues es la ciudad en la que trabajas y que has estado cartografiando con tu extraordinario trabajo en vídeo.

Pekín es una ciudad enorme, con una población de diecisiete millones de habitantes y posiblemente muchos inmigrantes. Sin embargo, Pekín es la ciudad más inhumana en la que he vivido, incluso comparada con otras ciudades chinas. No es extraño; puesto que somos una sociedad inhumana, tenemos que tener una ciudad así de inhumana, sirve bien a nuestra sociedad. Además, mi relación con la ciudad no es tan complicada. Este año habré entrado en la ciudad menos de diez veces, menos de cinco exagerando un poco. No he ido al estadio olímpico desde que está aca-

bado. De momento no quiero ir a ese lugar, así que no puedo decir mucho más sobre el tema.

Stefano Boeri, urbanista y arquitecto italiano y director de la revista milanesa *Abitare*, siempre dice que es imposible dar una imagen sintética de una ciudad porque una ciudad es demasiado compleja; siempre se nos escapa al tratar de cartografiarla. Esto refleja de manera parecida lo que decía el pintor Oskar Kokoschka sobre hacer un retrato de la ciudad: cuando consigues captar un aspecto, la ciudad ya ha cambiado. Siento mucha curiosidad por esta idea de los retratos de las ciudades. Has hecho esos intensos vídeos sobre Pekín y te quisiera pedir que nos dijeras cómo cartografías la ciudad a través del vídeo.

Realicé cuatro vídeos de la ciudad. La Academia de Arte y Diseño de la Universidad Tsinghua de Pekín me invitó a impartir un curso de posgrado. Puesto que nunca acabé mis estudios, siempre me he sentido algo inferior en la academia. Dije que aceptaría impartir el curso si podía elegir cómo hacerlo, y accedieron. Alquilaría un autobús y daría las clases en él, de modo que mis estudiantes y yo pasamos dieciséis días metidos en el autobús. Elaboramos un plan y dividimos la ciudad en dieciséis partes. Cada día, el autobús recorrería todas las calles de una de las partes de la ciudad. El ejercicio consistía en hacer algo en relación con la ciudad y el autobús en movimiento. Coloqué una cámara de vídeo delante del autobús. Durante esos dieciséis días, filmé ciento cincuenta horas. Básicamente, la cámara funciona como un monitor en movimiento constante hacia delante. Y esta es la obra *Pekín 2003*, un mapa visual de Pekín que filma cada *hutong*[2] y calle por la que puede circular el tráfico. Por

2 Los *hutongs* son las estrechas callejuelas que se encuentran entre las casas patio características del "Pekín antiguo".

supuesto, durante y después de la grabación, la ciudad y sus calles ya habían cambiado o desaparecido. Además, realicé otro vídeo titulado *Calle Chang'an*. Desde la calle Chang'an Este hasta la Chang'an Oeste, la distancia entre el perímetro este y oeste del sexto cinturón de ronda es de cuarenta y tres kilómetros. Grabé un vídeo de un minuto cada cincuenta metros en el interior de esos cuarenta y tres kilómetros. Juntándolos todos se obtenía un vídeo de poco más de diez horas. Registra todo Pekín, desde la zona rural al distrito comercial y el centro político de la plaza de Tian'anmen y, luego, cruza Xidan para acabar en la fábrica de Capital Steel. Inmediatamente a continuación realicé *Segundo cinturón* y *Tercer cinturón*. Hay más de treinta pasos peatonales elevados sobre el segundo cinturón. Filmé un minuto de vídeo en cada sentido de cada puente, y como resultado tuve un total de sesenta minutos. Hay más de cincuenta puentes sobre el tercer cinturón de ronda, y grabé el vídeo del mismo modo. La diferencia entre *Segundo cinturón* y *Tercer cinturón* es la siguiente: filmé todas las tomas del segundo cinturón en días nublados y las del tercero en días soleados. Puede saberse si se trata del segundo o del tercer cinturón apenas enciendes el vídeo. Hice un registro muy fenomenológico de la ciudad, pero muy honesto.

El otro día, hablando con Rem Koolhaas, él sugería que, puesto que la ciudad se va convirtiendo en un espacio cada vez más controlado, tal vez el futuro sea el campo; quizás existen más posibilidades allí. Me pregunto si estás de acuerdo con esta afirmación. ¿El futuro pasa por la ciudad, por el campo o por ambos?
Tal vez para Koolhaas el futuro se encuentre en las zonas rurales, pero yo creo que la ciudad sigue siendo el futuro de la humanidad. Creo que la ciudad ofrece unas posibilidades

más intensas y más ventajosas para el ser humano. Por supuesto, la era de la información puede atenuar estos fenómenos, pero en aras de la eficacia y por la magnitud de la locura humana, la gente no puede vivir sin la ciudad.

Esto nos conduce al tema de tu manifiesto, pues este año llevamos a cabo un maratón-manifiesto en la Serpentine Gallery. Lamentablemente tenías otros compromisos aquel día y no pudiste venir a Londres. Desde entonces he sentido curiosidad por saber cuál sería tu manifiesto para el siglo XXI. La pregunta es un poco amplia. Siendo franco, no tengo mucho que decir sobre el tema, pues siento que nos resulta difícil alcanzar las necesidades más básicas y la dignidad más fundamental. Por tanto, realmente no puedo responder esta pregunta.

Estaba leyendo la conversación que mantuviste con Jacques Herzog en la que ambos hablabais mucho sobre proyectos para Pekín y para otros lugares, proyectos que no se han llevado a cabo. Me preguntaba si podrías decir algo sobre tus proyectos no construidos: ¿proyectos demasiado grandes o pequeños para ser realizados, sueños, utopías...? Por supuesto, como todo el mundo, tengo cosas sobre la mesa que necesitan acabarse. En 2009 tendré cuatro exposiciones individuales. Me resulta muy extraño, pues mi primera exposición individual se celebró en 2004. Además tengo cuatro exposiciones muy grandes para el año siguiente, que entre todas suman una superficie de casi diez mil metros cuadrados. Esto hace que parezca muy ocupado. De hecho, creo que se trata de actividades que pertenecen a una concepción antigua del arte. Por supuesto, sigo disfrutando de mi blog. Esta mañana, entre las seis y las ocho, he escrito dos entradas en el blog antes de que mis compañeros

de trabajo llegaran al estudio. Esto me resulta más interesante. Me pregunto si algún día tendré la oportunidad de abandonar todo lo demás y dedicarme solo a escribir blogs. He descubierto que me siento muy atraído por estos pequeños placeres; me hacen sentir emociones a diario.

Hemos hablado de arte, de arquitectura y de tu blog. En nuestra última entrevista hablamos de tu relación con la literatura, pero todavía no hemos hablado de música. Dan Graham siempre dice que cuando se entrevista a un artista es importante saber qué tipo de música escucha. Por tanto, quisiera preguntarte por el tipo de música que escuchas.
Es una lástima; esta última pregunta es la que me resulta más difícil de responder porque nunca me he sentido atraído por ningún tipo de música. Tengo muy poca relación con ella. Claro que soy capaz de disfrutar de la música, de sentir emoción, pero nunca pido expresamente ningún tipo de música. Para mí la mejor música sería la silenciosa, la muda.

Para concluir las entrevistas de su programa *Inside the Actors Studio*, James Lipton siempre hace una serie de preguntas recurrentes. Ya has respondido la pregunta sobre cuál es tu sonido favorito: el silencio, ¿cuál es el sonido que menos te gusta?
El que menos me gusta es cuando se interrumpe la música silenciosa.

¿Cuál es tu palabra favorita?
Libertad.

¿Cuál es la palabra que menos te gusta?
Tal vez mi nombre. [Risas del público].

¿Qué es lo que más te excita?
No pienso decírtelo, porque no quiero compartir mi excitación contigo. [Risas del público].

¿Qué es lo que te más irrita en el mundo?
No encontrar el aseo cuando necesito ir. [Risas del público].

¿Cuál es el momento que todos estamos esperando?
El momento que menos queremos.

¿Cuál hubiera sido el trabajo de tus sueños?
Hacer entrevistas. [Risas del público].

¿Cuál hubiera sido el trabajo que más hubieras odiado?
El final de las entrevistas. [Risas del público].

Si Dios existe, ¿qué te gustaría que te dijera a las puertas del cielo? A esta pregunta Al Pacino respondió: "ensayo a las tres".
¿Cómo viniste a parar aquí arriba? [Risas del público].

Las múltiples dimensiones de Ai Weiwei

Cuando Elena Ochoa Foster abrió su sala de exposiciones en Madrid me invitó a colaborar con ella y con la editorial Ivorypress en un libro sobre Ai Weiwei titulado *Ways Beyond Art*. Decidimos producir un libro que mostrara todas las facetas de su compleja práctica artística. Por este motivo, el título del libro es un homenaje al libro *The Way Beyond 'Art'*, de Alexander Dorner.[1] Dorner, un visionario comisario de arte alemán, dirigió el museo de Hanover en las décadas de 1920 y 1930. Escribió *The Way Beyond 'Art'* en el exilio, defendiendo la idea de que para comprender las fuerzas en juego en las artes visuales hay que comprender las de la ciencia, la literatura, la arquitectura y otras disciplinas, que son precisamente las que impulsan el trabajo de Ai Weiwei. Quisimos hacer un libro que, por primera vez, reuniera todos los componentes del trabajo del artista. Así, la entrevista que sigue trata de comprender las múltiples dimensiones de Ai Weiwei.

Publicada originalmente en: Ochoa Foster, Elena y Obrist, Hans Ulrich (eds.), *Ways Beyond Art. Ai Weiwei*, Ivorypress, Madrid, 2009.

1 Dorner, Alexander, *The Way Beyond 'Art'. The Work of Herbert Bayer*, Wittenborn, Schultz, Inc., Nueva York, 1947. [N. del Ed.]

¿Podríamos hablar de tus dibujos en relación con tus instalaciones y tu arquitectura? He pensado que podría ser interesante publicar una selección de tus dibujos en esta publicación para poder tener una idea de ellos.

Siempre hay un dibujo que parte del concepto inicial, pero la mayor parte de ellos no los conservo, simplemente los tiro. Sin embargo, guardo algunos que acompañan los proyectos de arquitectura o las instalaciones, y algunas maquetas. Tenemos todos los dibujos de las grandes instalaciones, y a veces utilizo las maquetas como dibujos, aunque algunos fueron hechos incluso después del proyecto. Naturalmente hicimos croquis antes de su realización, pero también hicimos algunos después. Para cada instalación hacemos un montón dibujos con el ordenador. Una persona tarda más de un año en hacer los dibujos, pues el proceso es muy complicado. Me interesan los dibujos realizados con el ordenador por su precisión y detalle. He hecho un libro con fragmentos de todos mis dibujos.

¿Así que existe un libro de tus dibujos?

Tan solo de un proyecto: *Fragmentos* (2005).[2] Contiene más de un centenar de dibujos. La obra está formada por 174 elementos y hay dibujos del alzado y las secciones de cada uno de ellos. Se podrían entregar estos dibujos a cualquiera y reproducirse la obra con precisión.

¿Se puede usar como un manual?
Exactamente.

Hay dos tipos de dibujos: a mano y de ordenador. ¿Sigues dibujando a mano ahora que empleas el ordenador?

2 Weiwei, Ai y Weiqing, Chen (eds.), *Ai Weiwei: Fragments Beijing 2006*, Timezone8, Pekín, 2007.

Continúo con el dibujo a mano porque contiene mucho sentimiento; es una especie de clásico, no puedes dejar de hacerlos. Muchos artistas entienden esa cualidad. Cada vez que realizas una obra es necesario hacer dibujos para discutir la idea con tu equipo. O, incluso antes de que el concepto esté claro, tienes que hacer dibujos para ilustrarlo. Podría encontrar algunos para publicar. Es una buena idea, pues la gente siempre se centra más en el producto final.

Y no en el proceso.
Así es. No en cómo empezó.

¿Es el dibujo parte de tu actividad diaria?
No, yo bloqueo. El blog es como mi dibujo. Leo mis e-mails, escribo, tomo fotografías. Solía dibujar mucho. Estuve dibujando en estaciones de tren durante meses. Tengo montones de esos dibujos.

¿Hechos en estaciones de tren?
Sí, en las estaciones de tren de Pekín, a finales de la década de 1970, antes incluso de ir a la universidad. Era una especie de entrenamiento. Dibujé incluso en el zoo.

¿Todavía conservas esos dibujos?
Tal vez conserve algunos. Mi madre tiró muchos —sacos enteros—, pero tal vez pueda encontrar algunos de los más antiguos.

Resulta fascinante oírte decir que tu blog es tus dibujos.
El blog es el dibujo moderno. Todo lo que digo puede considerarse parte de mi obra. Ofrece el máximo de información: muestra la totalidad de mi entorno.

Nunca te veo sin tu cámara, que utilizas todo el tiempo para tomar las fotos diarias para el blog. ¿Cómo empezó el blog?

Empezó por casualidad. La Sina Corporation tenía el proyecto de crear blogs para un grupo de gente. Les dije que nunca había utilizado un ordenador y que no sabía cómo funcionaba eso, pero ellos me dijeron que me podían enseñar. Me lo pensé y me di cuenta de que era la mejor manera de tener un contacto inmediato con la realidad así como de abrir mi vida privada al público. Pensé que era algo que no se había hecho antes, así que decidí probarlo. En el primer blog decía que el objetivo era la propia experiencia, que no necesitaba ningún otro fin. Ahora que disponemos de esta tecnología, podemos utilizarla de un modo directo, incluso, hasta cierto punto, sin tener que reflexionar sobre ella, sin entenderla. Creo que esto solo es posible en la actualidad. Si esto hubiera sucedido antes, no habríamos visto dibujos de Leonardo da Vinci o de Edgar Degas. Creo que todos hubieran tenido cámaras. Quizás mi blog sea el que contiene más imágenes de todo el mundo. Nadie cuelga tantas fotos al día.

¿Cuántas tomas?
De una a quinientas fotos al día.

¡Increíble!
Hemos tomado cientos de miles de fotos para el blog.

¿Recuerdas qué fue lo primero que pusiste en el blog?
Lo primero fue tan solo una frase. Decía algo así como: "Necesitas un objetivo para expresarte, pero esa expresión es su propio objetivo". Era como la idea de tirarse al agua para poder sobrevivir ahí.

¿Utilizaste tan solo eso, sin ninguna imagen?

Mi primer *post* no tenía imagen. Al principio dudas, tomas una decisión cuidadosamente, te lo piensas.

La primera frase es realmente importante; es como un lema. ¿Estaba escrita en mayúsculas?

Sí. Uno realmente lucha para saber por qué necesita comunicarse así con otros ordenadores. Te preguntas sobre la mejor manera de hacer que esta realidad virtual sea pública a través de la tecnología cibernética. Es un tanto extraño al principio, como si quisieras lanzar algo a un río: desaparece de inmediato, pero está ahí y cambia el volumen del río en función del número de objetos que se lancen. Creo que mi blog empezó un 19 de noviembre, hace ya casi tres años. He publicado más de doscientos artículos, entrevistas y escritos, comentarios sobre arte y sobre política, recortes de periódico, etc. Creo que este ha sido el mejor regalo para mí, o incluso para China, porque vivimos en una sociedad en la que no se fomenta la expresión personal y puede incluso llegar a hacerte daño, como ha sucedido con dos generaciones de escritores. La gente tiene miedo de dejar algo por escrito; las palabras impresas pueden ser utilizadas como pruebas de un delito. Por esta razón los intelectuales chinos son ahora tan cautelosos.

Es interesante que empezara con una línea de texto. En la última entrevista que te hice hablamos de tus inicios y abordamos tu relación con tu padre, pero no entramos realmente a hablar de tu propia escritura. Siento curiosidad por este tema.

Sí, yo también siento curiosidad por mi propia escritura. Crecí en una sociedad en la que no se alentaba ser intelectual,

o leer y escribir. Mi experiencia con la lectura consistía en que, si yo cogía un libro, mi padre me decía: "Vuélvelo a dejar, no es bueno para tus ojos". Él era igual que un viejo campesino.

¿Pensaba realmente así?
Sí. Vivíamos en una aldea realmente remota. Él hacía su trabajo diario y pensaba que la lectura no era buena para los niños, pues estaba muy claro cuál era el futuro en China: todo aquel que tuviera conocimientos sería castigado. No podías decir lo que pensabas porque te podía conducir a la muerte. Así, era mejor no dejar que alguien de tu familia leyera. Y hay una cosa que tengo que lamentar: siento mucho no saber escribir bien. Es la cualidad que más valoro. Creo que si supiera escribir bien dejaría el arte por la escritura, que para mí es la forma más bella y eficaz de ilustrar mi pensamiento. Cuando empecé el blog ya había decidido practicar la escritura. Al principio era difícil, pero ha mejorado mucho desde entonces y se lo debo a la tecnología, que lo ha hecho mucho más fácil.

¿Ha liberado, en cierto sentido, tu escritura?
Oh, sí, mucho. Ahora puedo escribir fácilmente mil palabras en un día, o en una mañana.

¿Crees que la relación entre arte y literatura es ahora menor que a principios del siglo XX? Creo que el puente entre el arte y la literatura fue siempre la clave de la vanguardia, en el surrealismo y el dadaísmo. Creo que siempre has deseado crear este vínculo entre tu obra artística y la literatura, y eso me despierta una gran curiosidad. Antes me contabas que dibujaste coches para el primer libro de Bei Dao. ¿Podrías hablar de tu diálogo con la poesía?

Sin duda, la poesía me ha influenciado más que cualquier otro tipo de escritura. Cabe recordar que antes de que tuviéramos que quemar todos los libros durante la Revolución Cultural, había leído algunos libros de poesía, como Vladímir Mayakovski, Arthur Rimbaud, Walt Whitman, Rabindranath Tagore o Charles Baudelaire. Para mí la poesía es casi un sentimiento religioso, y a veces sientes el infinito en ella. Pero cada poeta es distinto. Por ejemplo, el poeta inglés William Blake... recuerdo que Allen Ginsberg, a quien realmente le gustaba William Blake, solía leerme sus poemas, así como los suyos propios.

¿Cómo conociste a todos esos autores? Por un lado tenías obviamente el vínculo con tu padre y, por otro, con los poetas chinos de tu generación.
Gracias a mi padre. Todos los poetas chinos se acercaban a mi padre. Era alguien que realmente gustaba a todos los poetas. Cuando empezó a escribir, Bei Dao enseñaba sus manuscritos a mi padre antes de publicarlos. Entonces yo tenía dieciocho años y él poco más de veinte, y pasábamos tiempo juntos.

¿Fue entonces cuando hiciste la cubierta para su libro?
Sí, quería publicar un álbum con sus poemas. Naturalmente, nadie iba a publicar algo así, pero él conocía a una chica que trabajaba de mecanógrafa para una unidad militar. Por entonces, quien sabía escribir a máquina tenía un estatus muy alto en China, tenía un poder secreto —ya sabes, control de la seguridad pública— porque quería decir que estabas implicado en propaganda. Escribir a máquina era un buen trabajo en China, y también en Rusia. Por esta misteriosa situación, quien tenía acceso a una máquina de escribir siempre estaba ocupado. Todo debía mecanografiarse

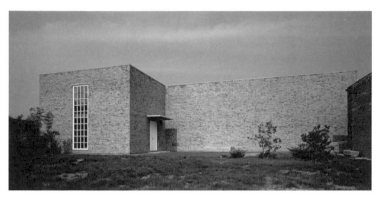

Estudio de Ai Weiwei, Pekín, 1999.
Fotografía: Ai Weiwei.

diez, cien veces, para hacer copias. No existían las fotocopiadoras y el papel era muy áspero. El título del libro de poesía era *Extraña playa*.

¿A qué poetas admiras hoy?
Hay algunos poetas jóvenes, pero casi nadie lee poesía en estos tiempos.

Necesitamos recuperarla.
Sí, sí, es una locura. Sin embargo, parece que la poesía está apareciendo mediante otras formas. Una vez le pregunté a Allen Ginsberg: "¿Quién es el mejor poeta contemporáneo de la generación más joven?". Se quedó pensativo y dijo: "Bob Dylan". Era la década de 1980.

¿Y cómo conociste a los poetas de la generación *beat*?
Conocí a Allen en un recital de poesía en la iglesia de St Mark, en Nueva York, recital que se realizaba anualmente. Cuando se levantó aquel anciano me di cuenta de que todo el mundo lo respetaba; después se puso a leer unos poemas sobre China. Cuando bajó del estrado, pasó por delante de mí y se dio cuenta de que yo era chino, de modo que empezamos a hablar y resultó que había estado en China y que había conocido a mi padre. Me dijo que mi padre le había recibido muy afectuosamente y que se habían dado un abrazo, cuando normalmente los chinos solo se darían la mano. Ellos se dieron un abrazo, y esto le emocionó mucho.

Casi como de la familia.
Sí, hablábamos mucho y nos hicimos muy amigos. Solía invitarme a participar en recitales de poesía y recuerdo que en dos ocasiones pasamos juntos el día de Navidad, o de Año Nuevo. Venía a mi apartamento y me leía sus largos poemas.

Era muy interesante. Tenía muchos amigos poetas que a veces me presentaba: Gary Snyder y muchos otros cuyos nombres no recuerdo. Conocí también a Robert Frank, el fotógrafo suizo autor de *Los americanos*.[3] Estaban siempre juntos.

¿Colaboraste con él en alguna ocasión?
No, aunque él a veces hacía colaboraciones. En una ocasión me regaló un libro que había hecho en colaboración con el artista Hermetti, quien le había hecho dibujos y pinturas para ilustrar su poesía.

¿Cómo definirías la poesía?
Creo que la poesía sirve para mantener nuestro intelecto en el estado anterior a la racionalidad. Nos lleva a un sentido puro de contacto con nuestros sentimientos. También, por descontado, tiene una fuerte expresión literaria. Sin embargo, lo más importante es que nos lleva a un estado de inocencia en el que la imaginación y el lenguaje pueden ser muy vulnerables y, al mismo tiempo, de una gran perspicacia.

Quisiera ahora ir de la poesía a algo completamente diferente: la arquitectura. Evidentemente, trabajas en el contexto del arte contemporáneo, pero también en todos esos otros contextos. Conversando el otro día con David Hockney, me contaba que cuando necesitaba reinventar su pintura se metía en otra cosa: escribe un libro de historia del arte o hace una película y, luego, regresa a la pintura con nuevas ideas. Me preguntaba si consideras la arquitectura como una vía alternativa del arte o una realidad paralela. Encuentro fascinante que seas uno de los escasos artistas que hayan conseguido desarrollar una práctica arquitectónica

3 Frank, Robert, *The Americans* [1958] (versión castellana: *Los americanos*, La Fábrica Editorial, Madrid, 2008). [N. del Ed.]

además de la artística, y que no se trate de una idea impre-
cisa, sino que es real. Has construido más edificios que mu-
chos arquitectos europeos de tu generación, quienes se han
pasado la vida tratando de hacer edificios. Sin embargo, no
parece que esta sea tu actividad principal.
Es algo que hice de una manera muy inconsciente: construir
mi propio estudio y después construir otras cosas. Poco a
poco, algunos buenos arquitectos empezaron a decir: "Nos
gusta tu obra y creemos que eres un verdadero arquitecto a
juzgar por tu control y tu modo de mirar y tratar las cosas".
Me quedé sorprendido, pues nunca había pensado que la
arquitectura era algo importante. Puede que sea una espe-
cie de poesía para mí. Usas tus manos y tratas con el volu-
men, el tamaño y las cargas para ilustrar tu idea de arte y de
la condición humana. Así que me resulta algo natural.

¿Simplemente sucede?
Nunca he tenido ninguna dificultad. Siempre he pensado que
la humanidad debería tener arquitectura de calidad. Imagi-
nas las posibilidades y haces que sea parte de la realidad.
Eso, creo, es una capacidad humana, y es hermosa: puedes
cambiar tus condiciones. Es una acción fundamental.

En el siglo xix, Whistler dijo: "El arte sucede". En tu caso po-
dría decirse que la arquitectura sucede. Sin embargo, no es-
tudiaste arquitectura. ¿Hubo influencias arquitectónicas,
como Le Corbusier, Mies van der Rohe o Frank Lloyd Wright?
¿Quiénes eran tus héroes en la arquitectura?
Tuve una influencia en arquitectura, si es que se puede lla-
mar así. Estaba en Wisconsin con un grupo de jóvenes poe-
tas chinos a quienes acompañaba en una gira de recitales
de poesía. Entré en una librería y encontré un libro sobre la
casa que el filósofo Ludwig Wittgenstein había construido

para su hermana en Viena. Puesto que me gustaban sus escritos, me fascinó el libro y la casa era sencillamente fantástica; todo había sido diseñado, desde el concepto general hasta detalles como manijas o radiadores. Wittgenstein tenía una gran precisión y un claro control de la arquitectura. He oído decir que, una vez acabada la casa, quería levantarla unos centímetros, pues pensaba que las proporciones estaban ligeramente equivocadas. Eso me parece realmente interesante. Creo que la arquitectura trata de eso.

¡Fascinante! ¿Wittgenstein fue para ti más importante que cualquier otro arquitecto?

Sí, muchísimo más, y mucho más importante que muchísimos artistas. Se expresa con mucha claridad y en esa casa trató de encontrar la verdad absoluta. El esfuerzo, la repetición del esfuerzo, hacía que toda su actividad se convirtiera en una sola acción, y para mí esto es lo más fascinante. Creo que esta parte de la arquitectura nunca se enseña en las escuelas y que nada de lo que se les enseña a los estudiantes es tan importante como esto. Lo que hizo es absolutamente necesario para toda buena arquitectura. Wittgenstein decía que lo que distingue a los buenos arquitectos de los malos es que los malos tratan de hacer todo aquello que es posible, mientras que los buenos tratan de reducir las posibilidades.

En aquel momento, ¿leías muchos libros de arquitectura?

Por entonces solo tenía ese libro, y ni siquiera lo leí. Quiero decir, ¿para qué querría yo leer un manual de arquitectura? Se trataba de un libro viejo, agotado; por eso lo compré. Es el único regalo que había recibido de la arquitectura cuando regresé a China. El único arquitecto que conocía era Frank Lloyd Wright, porque lo conocía por el Guggenheim Museum

que visitaba a menudo. Siempre pensé que era un museo problemático: nunca puedes colgar un cuadro en horizontal porque el suelo no lo es. Pero ahora pienso que fue muy vanguardista proyectar un museo como este en aquellos años.

La casa Wittgenstein lo desencadenó todo. Luego construiste tu estudio y, más tarde, vino casi una avalancha de edificios. ¿No lo habías previsto? ¿No había un plan y, sencillamente, sucedió?
No, no había nada previsto. Las cosas más bonitas que me han pasado en la vida se han producido por casualidad y no habían sido planificadas. Suelen suceder justamente porque no las has planeado. Si tienes planes, solo tienes una opción; si no los tienes, a menudo sale bien porque has sabido seguir la situación. Esta es la razón por la que siempre me he lanzado a situaciones no preparadas, las condiciones más emocionantes.

¿Cómo describirías tu arquitectura? Anoche estuve leyendo el manifiesto de Svetlana Boym en el que habla de una arquitectura de la aventura, del umbral, de los espacios subliminales, de la porosidad, de puertas, de puentes y de ventanas. Habla de Vladímir Tatlin y de otros experimentos de arquitectura radical de las vanguardias históricas. ¿Tienes alguna relación con todo esto? Pensaba en algunas de tus instalaciones más recientes y su indiscutible conexión con la arquitectura.
Al principio no sabía nada de todo esto y conservaba mi inocencia por desconocimiento. El arquitecto japonés Shigeru Ban fue el primero en reconocer mi trabajo, y esto es algo que valoro mucho. Me vino a ver porque tenía que construir algo en China y quería saber cómo construía la gente local.

No obstante, los promotores le dijeron: "Oh, no, el artista construyó su propio edificio". Me lo presentaron, vino a mi casa y antes de irse me dijo: "Creo que eres muy buen arquitecto". Me sorprendió, pues tan solo se trataba de mi estudio, que había proyectado en una tarde. Hice los dibujos y los trabajadores lo construyeron en sesenta días. En ningún momento pensé en la arquitectura. Shigeru Ban me preguntó: "¿Conoces la obra de Louis I. Kahn?". Yo nunca había oído hablar de él (corría el año 2001 o 2002) y se lo dije tal cual: "No, no la conozco". Él movió la cabeza de un lado para otro; debió de pensar que yo tenía que conocerlo. Más tarde supe que Kahn era un gran arquitecto. Más adelante, Shigeru Ban dio unas conferencias en China y en una de ellas dijo que no había arquitectos en China excepto alguien a quien conocía que se llamaba Ai Weiwei. "Creo que es un buen arquitecto", dijo en dos ocasiones, de modo que todo el mundo de la arquitectura se preguntó: "¿Qué?, ¿quién es ese tipo?". Y muchas revistas me empezaron a pedir entrevistas. Shigeru también introdujo mi trabajo, de manera muy generosa, en la revista de arquitectura japonesa *a+u*.

Es una revista muy buena.
Publicaron mi estudio por primera vez, y fue también la primera vez que publicaron arquitectura china. Y más tarde vino la revista alemana de arquitectura *Detail*, que también publicó un buen reportaje de mi estudio en el contexto de la tradición de la arquitectura de ladrillo, desde la antigua Roma hasta la actualidad. Publicaron mi estudio como un ejemplo vivo de que se continuaban haciendo casas de ladrillo. ¡Es gracioso! Tengo muchos proyectos que debo realizar, pero no debo planificarlo. La gente me viene a ver y me pide ayuda, a lo que les contesto: "¿Por qué no?". Se puede hacer un pequeño esfuerzo para cambiar las condiciones.

El ladrillo está presente en la mayor parte de tus edificios. ¿Se trata de una "abstracción personificada", como, por ejemplo, dijo Raymond Hains acerca del azul de Yves Klein, o simplemente un elemento básico de la arquitectura? ¿Cómo explicarías, si no, el uso recurrente que haces del ladrillo?

Me gusta utilizar los objetos más comunes. También en mi trabajo artístico utilizo objetos como zapatos o mesas. Estos objetos están culturizados; en ellos se ha depositado mucho conocimiento y mucho pensamiento. Creo que abordo esta condición de la manera más eficaz. Por otro lado, los ladrillos siguen siendo baratos y son el componente más sencillo de un edificio. Tienen una relación muy natural con las manos en lo que se refiere a tamaño y peso. Es como si pudieras construir con ellos a ciegas, o como utilizar palabras para escribir algo: es muy sencillo. Quizás por eso son tan baratos y útiles. También he construido un edificio de hormigón y también creo que es muy esencial.

No solo te aventuraste en la arquitectura, sino que también empezaste a comisariar. ¿Cuándo comenzaste? ¿Es algo que tiene que ver con tu primer espacio?

Sí, creé el primer espacio artístico en 1997 en Pekín, en los China Art Archives and Warehouse (CAAW), y lo hice porque en Pekín no existía ningún espacio adecuado para exponer arte contemporáneo. Las obras se exponían en vestíbulos de hotel y tiendas de marcos, y pensé que sería muy fácil ofrecer un espacio para que los artistas tuvieran una oportunidad de ver su obra por primera vez en un espacio contemporáneo real. Por aquel entonces había ya publicado una serie de libros con artistas: *El libro negro*, *El libro blanco* y *El libro gris*.

Es interesante comprobar que desde tus primeras experiencias siempre ha existido esta idea del libro que desaparece, la idea de la destrucción de los libros. ¿Me podrías contar algo más sobre esos tres libros?

El primero, *El libro negro*, fue publicado en 1994, a mi regreso a China. Al principio no tenía nada que hacer y había muchos artistas jóvenes que querían venir a hablar conmigo, de modo que pensé: "¿Por qué no hacemos un libro?". No había galerías, ni museos, ni coleccionistas, de modo que al menos el libro podía registrar los conceptos básicos para su futuro estudio, o incluso ser un testimonio. Así que hablé con un par de amigos, Xu Bing y Zeng Xiaojun, que también pensaron que se trataba de una buena idea, y decidimos llevarlo a cabo. Sin embargo, como ellos estaban en Estados Unidos, tuve que cargar yo con toda la responsabilidad. Yo definí el concepto y Feng Boyi hizo de editor, y este primer libro se diseñó muy rápidamente. Se centraba en la idea de que los artistas debían escribir lo que pensaban en lugar de pintar un cuadro o hacer una escultura. Recuerdo que cuando me enviaron el material, todo eran fotos de sus cuadros y sus esculturas, y les dije a todos: "Os devuelvo todas esas fotos; no las necesitamos. No me interesa lo que habéis hecho, sino lo que está en vuestras mentes, aquello que hay detrás de las obras". Nadie entendía por qué tenían que escribir, y nadie quería hacerlo, así que acabé diciéndoles: "No, no, no. Para mí todas las obras son igualmente buenas o malas; ninguna es mejor que las otras. La diferencia está en vuestras mentes". Entonces empezaron a escribir, y yo les decía: "Enviadme una frase, o una palabra, pero tiene que haber estado escrita por vosotros". Así que cada uno de ellos hizo una especie de texto solitario, un poema, o lo que fuera. Es un libro sobre el pensamiento. Publicamos este primer libro y tuvo mucho éxito; vendimos tres mil copias.

Cuando Ai Weiwei regresó a China a inicios de la década de 1990 publicó *El libro negro*, al que seguirían otros dos volúmenes que captaban la escena artística de la China de entonces.

Página opuesta: Ai Weiwei, *El libro negro* (1994), *El libro blanco* (1995) y *El libro gris* (1997).
Cada uno de ellos: 160 páginas, 23 × 18 cm.

中国 北京
一九九四年 秋

中国北京 一九九五

中国台湾 一九九七

73

¡No había nada más para leer! Tratamos de que circulara clandestinamente pero, naturalmente, la Oficina de Seguridad Pública nos descubrió y empezaron a hacernos preguntas. Antes de su publicación, Xu Bing abandonó el proyecto, pues tenía mucho miedo: "No podemos hacer circular nada y no deberíamos publicarlo, porque es demasiado peligroso. En el futuro quiero regresar a China a trabajar". Yo le respondí: "Lo siento. Puedes abandonar el proyecto, pero pienso publicarlo, pues se lo prometí a los artistas. No puedo autocensurarlo. Si hay algún problema, que venga la policía a verme. Explicaré detalladamente mi punto de vista y asumiré las consecuencias, pero el hecho de que exista un peligro no es suficiente para que yo abandone". Bing lo dejó y no forma parte del resultado final. Finalmente no tuvimos muchos problemas y el libro fue muy importante en su momento, con lo que publicamos un segundo y un tercer volumen en los años siguientes. Luego lo dejamos porque los artistas empezaron a imprimir sus propios catálogos y la situación política se relajó mucho. Ya no era necesario que yo hiciera el libro; actúo solo cuando es necesario.

¿Cuando se trata de una acción, y no de una reacción?
Sí, y no por otras razones, de modo que paré de hacerlo. Más tarde alguien me preguntó si podía organizar una exposición, así que organicé una en Shanghái titulada *Fuck Off*: en 2000 reuní a la gente que había participado en los libros y a algunos artistas nuevos y monté la exposición. Más tarde empecé a involucrarme con la arquitectura. A menudo la gente se me acercaba para preguntarse si podía hacer esto o aquello, y yo empezaba a investigar. Me di cuenta de que no era suficiente solo con hacerlo. Los proyectos tenían que ser grandes para así ser mucho más interesantes y despertar mucho más la conciencia pública. Así que empecé a comi-

sariar el proyecto de escultura urbana contemporánea SOHO, en el que participan trece artistas, cada uno con una obra. Todo resultó muy bien y las obras fueron muy buenas. Desde entonces he estado en circulación y he conocido a mucha gente. Cuando les pido que colaboren, responden con mucha cautela. Quería hacer algo de arquitectura con Herzog & de Meuron en el parque de arquitectura de Jinhua. Con la idea de no hacer un único proyecto, sino multitud de pequeños proyectos en distintos lugares de la ciudad. Se trataba de estimular las condiciones cívicas, más que de construir objetos monumentales. Así, para introducir esta idea, decidimos invitar a participar a un grupo de arquitectos. Yo hice de comisario y Jacques Herzog me dio la lista con los nombres.

¿Así que esto es lo que te llevó al comisariado de arquitectura?
Sí, fue la primera vez y salió muy bien, porque no solo hacíamos de comisarios, sino que también les ayudábamos a construir, de modo que el resultado fue gratificante. Hace poco un promotor me pidió que hiciera un gran proyecto y le dije: "No, no, no. Ya no vamos a hacer más proyectos grandes, pero te puedo ayudar a organizarlo". Creo que es una buena idea implicar a más arquitectos internacionales, y que para los jóvenes es importante tener la oportunidad de venir a China, poner en práctica sus conocimientos y aprender de la experiencia. Hablé con Herzog y le dije que necesitaba cien arquitectos. Se quedó desconcertado y me dijo: "¿Qué?". Y yo le dije: "Sí, necesito cien arquitectos", así que me facilitó los nombres. Creo que había unas treinta nacionalidades distintas. Nos pusimos en contacto con los arquitectos y tuvimos una respuesta inmediata. Todos querían participar, los cien.

Será uno de los grandes foros de arquitectos de nuestro tiempo.

Sí, y todos son más o menos de la misma generación, de tu edad, o incluso más jóvenes. Son lo mejor que ha producido la educación arquitectónica en los últimos diez o quince años; realmente se trata de una muestra. Tuvimos una gran reunión y un debate, y todos vinieron con sus colegas y amigos —había unos trescientos en total— para participar en el proyecto. Pensaban que lo más interesante era verse los unos a los otros en Mongolia Interior, en China, para trabajar en un proyecto extraño al que todo el mundo tenía que enfrentarse en las mismas condiciones, si bien cada uno contaba con una formación y experiencia personal muy diversa. Muchos habían oído hablar de otros participantes, habían leído sobre ellos, pero nunca habían tenido la oportunidad de reunirse en una gran sala y ver bailar a bailarines mongoles mientras bebían licores muy fuertes en una gran fiesta; hubo mucho entusiasmo y mucha locura. Sin embargo, para mí crear unas condiciones y una posibilidad de encontrarse fue lo más fácil y natural. No me cuesta ningún esfuerzo y el resultado es muy interesante. Cada vez me veo más como alguien que desencadena o inicia las cosas. También llevé a cabo *Cuento de hadas*, un proyecto parecido.

¿Nos puedes decir algo sobre *Cuento de hadas*?

Llevé 1.001 chinos a Kassel. El origen de la idea fue muy sencillo: estaba paseando con Uli Sigg por el valle suizo de Engadina, y pasaba mucha gente junto a nosotros. Uli me preguntó: "¿Tienes idea de lo que vas a presentar en Kassel?".

¿En Documenta?

Sí, en Documenta. Le respondí: "No sé lo que voy a presentar, pero sí sé lo que no voy a hacer. No voy a mostrar ni un

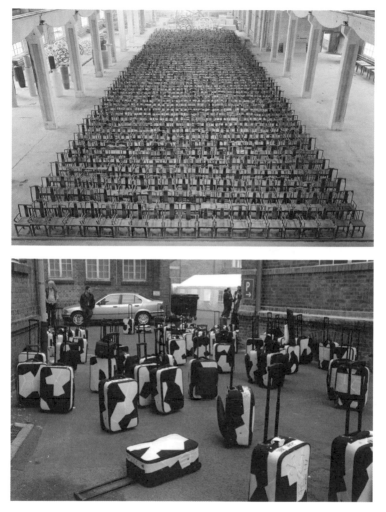

Ai Weiwei, *1.001 visitantes chinos en Kassel*, 2007.

cuadro, ni un objeto ni una instalación". "¿Qué vas a mostrar entonces?", me preguntó. Vi a todos aquellos turistas milaneses pasando y dije: "Tal vez traiga muchos chinos a ver la exposición".

¿Así que la idea se desencadenó en las montañas suizas? Con ese aire tan fino se observan los detalles...

Sí, en el valle de Engadina, a dos mil metros de altitud, el cerebro trabaja mejor. Friedrich Nietzsche escribía en Sils-Maria.
Sí, es como si tu cerebro se reciclara, como una droga.

También mostraste una gran escultura en Kassel, pero luego se desmoronó. ¿Me podrías contar algo de ella?
Les conté a los comisarios de Documenta lo que pensaba hacer. A todo el mundo parecía gustarle la idea, aunque, al mismo tiempo, dudaban de que fuera a llevarse a cabo, de que consiguiera llevar a mil personas. Las condiciones financieras, diplomáticas y políticas eran bastante difíciles, y había muchos problemas. Así que me preguntaron: "¿Y además de eso?". Como creo que pensaban que no lo iba a conseguir, me dijeron: "Necesitamos otra escultura exterior, la plantilla. Creemos que eres el único que lo puede hacer". Les respondí que de acuerdo, y la construyeron. Nunca pensé que pudiera haber en Alemania una tormenta tan fuerte, tan intensa, que la destruyera de inmediato. Una vez destruida, la observé y pensé que había quedado realmente bonita, de modo que les dije: "Mostrémosla así". Decidimos no tocarla y solo tuvimos que reimprimir la postal. La única cuestión era si Alemania iba a permitir un suceso imprevisto y firmado. Muchos decían que Alemania nunca lo permitiría, pero finalmente lo hizo.

Arriba: Vista de la instalación en la Documenta 12 de Kassel,
1, 2007.
Cortesía del artista, Leister Foundation (Suiza), Erlenmeyer
Stiftung (Suiza) y Galerie Urs Meile (Pekín/Lucerna).

Abajo: Vista de la instalación en la Documenta 12 de Kassel,
2, 2007.
Cortesía del artista, Leister Foundation (Suiza), Erlenmeyer
Stiftung (Suiza) y Galerie Urs Meile (Pekín/Lucerna).

¿La exposición de Madrid este mayo incluirá los distintos aspectos de tu obra?

Sí, me encanta la idea. Es una idea de exposición muy interesante y muy ambiciosa que trata de cómo todo está relacionado y, a la vez, mantiene su identidad.

¿Qué instalaciones vas a mostrar?

Habrá un "vertedero monumental", burbujas, sillas de mármol, un mapa de China y otros trabajos en madera de gran dimensión.

¿Puedes decir algo sobre las burbujas? Las he visto en fotografía y tienen algo de experimento científico, al tiempo que son muy sólidas.

Sí, es cierto y estaba pensando en la porcelana de alta calidad que se hacía para los emperadores en la antigüedad. Era de pequeña dimensión —vasos, tazas y cuencos—, y la artesanía era extraordinaria. Me fascinaba pensar cómo podía utilizarse en los hogares chinos, cómo llevar la esencia de la producción de esa cerámica, esa habilidad y esa tradición, al mundo contemporáneo. Es un desafío, pues el proceso técnico solo permite hacer algunas cosas. Tengo mi propio horno y más de veinte personas trabajan allí permanentemente, practicando y experimentando, hasta que, de repente, sale un producto. Quiero que el tamaño se acerque al del mobiliario, que pueda colocarse en cualquier parte. No lo puedes identificar; no es algo que te resulte familiar; es un objeto extraño, pues no sabes para qué sirve, pero está hecho con un nivel de calidad tan alto que no puedes ignorar que tiene un uso, pero lo desconoces. Me parece muy interesante poner un esfuerzo o un trabajo artístico o artesanal desmesurados en algo inútil o, incluso, innombrable. No le puedes poner nombre porque, cuando algo no

se ha usado nunca tampoco podrá usarse en el futuro. En cierto sentido, no existe. Aunque se trata de un objeto físico, no existe.

Está en un espacio parecido al limbo, ¿no?
Sí.

Y también mostrarás, si no estoy equivocado, *La ola.*
Sí, mostraré mis primeras obras en cerámica y otros objetos. Voy a exponer fotografías de la terminal 3 del aeropuerto de Pekín, proyectado por Norman Foster.

Este es otro aspecto de tu trabajo del que no has hablado: las fotografías. Utilizas fotografías para el blog, pero haces también otro tipo de fotografías.
Sí, fotografías de pequeño tamaño a modo de pruebas.

¿Pruebas?
Sí, un puro registro, sin juicio. Tienen relación con una serie de vídeos sobre Pekín que he venido haciendo desde 2003.

Vi tu reciente exposición de vídeos en Pekín. Para el *Pekín 2003* estuviste conduciendo durante siete días, ¿verdad?
Sí. Las fotos son acumulativas: un gran volumen de pruebas sobre temas muy distintos. No sé cuántas fotos hice.

¿Cuántas fotos has sacado en total? ¿Decenas de miles?
Cientos de miles.

¡Cientos de miles! En cierta ocasión Leon Golub me comentó que esta idea de tantas imágenes se hace casi orgánica, como una segunda naturaleza.
Sí, así es. Construyes también tu sensibilidad hacia el mundo.

Es como un animal con muchísimas antenas. Todo el mundo trata de atrapar la realidad de algún modo.

¿Expondrás también *Cuenco de perlas*?
No, esa obra no. Un jarrón con un letrero de Coca-cola (*Jarrón de Coca-cola*, 2008).

¿En qué estás trabajando actualmente?
En una película sobre Yang. Actualmente Yang está siendo juzgado; su historia es muy interesante. Un día Yang alquiló una bicicleta en Shanghái y la policía le paró en una esquina para hacerle unas preguntas sobre los papeles de la bicicleta. Tuvo una discusión con la policía y les preguntó por qué le habían hecho parar y cosas del estilo. Les enseñó los papeles del alquiler; los policías fueron extremadamente arrogantes y se lo llevaron a comisaría. Nadie sabe qué sucedió después. Fue interrogado y retenido hasta medianoche o hasta las dos de la madrugada. Él afirma que le trataron de un modo brutal y que se quedó impotente. Se quejó y presentó una demanda, pero nadie le contestó. La policía dijo: "No hemos hecho nada mal. Todo lo que hicimos formaba parte del protocolo habitual". Pero yo esto no me lo creo, pues no le hubiera hecho venir de Shanghái a Pekín con tanta rabia. Volvió y mató a seis policías e hirió a otros cinco. Subió corriendo veinticuatro plantas. Esto se ha convertido en un hecho extraordinario porque, para los chinos, tan solo decirle "no" a la policía resulta impensable. La policía es increíblemente brutal y despiadada, todo el mundo lo sabe. La policía dijo que lo había hecho él. Inmediatamente le hicieron unas pruebas y vieron que no tenía ninguna enfermedad mental. La policía contrató a un abogado para defenderle, pero uno que trabajaba para el gobierno. Este tipo resulta increíble, es como un filósofo. Le

dijeron: "Si no recuerdas haberlos matado es por tu actitud. Estás tratando de ignorar la memoria". A lo que respondió: "No, si no lo recuerdo solo significa que no lo recuerdo". Puede aprender algo de memoria como si fuera una película y, por tanto, puede contar con mucho detalle lo que sucedió. Se dijo que le habían mostrado un vídeo de una persona con una máscara bajando las escaleras corriendo justo después de los asesinatos y que él preguntó al juez: "cómo pueden demostrar que soy yo quien lleva la máscara?".

Pero ¿era él?
No lo sabemos, pero tienen que demostrar que es culpable. Él es como un abogado; es increíble, tan preciso y habla tan bien. Dijo: "Lo crea o no, esa es su posición". También dijo: "Yo no soy la persona de los vídeos". Luego encontraron un blog que probaba que había sido él, pero dijo: "No, eso también es imposible porque no tengo blog, ¿dónde lo encontraron?".
Así que hace poco colgué un mensaje en mi blog cuestionando todos esos problemas judiciales, en el que decía: "De acuerdo, quizás matara a alguien, pero antes de probar que realmente lo hizo, hay muchas, muchísimas, cosas que no podemos creer. ¿Por qué lo hizo? ¿Cuál fue el móvil del crimen? Y, si fue a Shanghái desde Pekín, ¿por qué razón?". La policía también dijo que, puesto que se había quejado, fueron a verle a Pekín en dos ocasiones y que le ofrecieron dinero, pero que él no lo quiso aceptar. Eso origina más cuestiones, pues ningún policía iría dos veces a otra ciudad si nadie hubiera hecho nada mal. ¿Por qué fueron dos veces a Pekín? ¿Por qué tenían que pagarle por los daños? Hay algo que, definitivamente, no cuadra.

¿Estás preparando una obra de investigación sobre esto?
Sí, un documental. Hemos entrevistado a distintas personas. Su madre ha desaparecido, nadie sabe dónde está. Yo simplemente pregunté: "¿Dónde está su madre?". Todo esto se ha convertido en un importante tema de orden social y el juicio ha sido aplazado y vuelto a aplazar hasta hoy. Hoy se celebra el segundo juicio. Tras el primero se anunció la sentencia de muerte. Jia está realmente luchando por su vida.[4]

¿Así que es hoy?
Sí, hoy se está celebrando el juicio, desde las nueve de la mañana. Creo que el juicio tiene un gran problema, pues no es un juicio justo, y no sé cómo pueden seguir con esto.

Me encantaría ver la película, ¿ha salido ya?
No, todavía estamos filmando.

Para concluir, tengo dos preguntas que hacerte. En primer lugar, quisiera preguntarte por la naturaleza. Has dicho que uno tendría que ser Pablo Picasso o Henri Matisse para competir con la naturaleza. Siento mucha curiosidad por esa idea de competir con la naturaleza.
Creo que esta idea es básicamente occidental. Un chino siempre forma parte de su entorno. La naturaleza puede ser una sociedad posmoderna industrial o hecha por el hombre. Creo que uno forma siempre parte de ella y, consciente o inconscientemente, estás inmerso en ella tratando de construir cierta relación en la que la consciencia o el reconocimiento pueden ser útiles para los demás. Es nuestra condición.

4 Yang Jia fue ejecutado el 26 de noviembre de 2008.

Y la última cuestión nos lleva a la misma actualidad. Hoy es 13 de octubre de 2008. Se acaba de producir una quiebra de la economía global en muchos mercados y me preguntaba cómo ves este momento. ¿Eres optimista?

A corto plazo soy muy optimista. Los seres humanos solo aprenden de situaciones como esta. Los seres humanos son básicamente unos monstruos que se comportan despiadadamente. Ha llegado este momento y es muy importante que todo el mundo se dé cuenta de que estamos entrando en un nuevo mundo, una nueva condición, una nueva estructura, y ser conscientes del daño potencial. Es un momento tremendamente interesante y creo que todos aprenderemos algo de él.

La retrospectiva

En 2006, Markus Miessen y yo fundamos el Brutally Early Club [Club de lo brutalmente pronto], una sala de desayunos para el siglo XXI, donde el arte se encuentra con la ciencia y la literatura. Lo fundamos porque resulta muy difícil improvisar en las ciudades contemporáneas, en las que todo el mundo tiene una agenda repleta y la vida está programada con semanas de antelación. Sin embargo, la mayoría de la gente está libre a las 6:30 de la mañana.

En 2009, la editorial británica Phaidon publicó una monografía sobre la obra de Ai Weiwei. Para ese libro, Ai Weiwei y yo grabamos la entrevista que aparece a continuación. Ambos estábamos en Dubái, con motivo de la feria de arte, y decidimos hacer una entrevista con carácter más retrospectivo. También decidimos hacerla "brutalmente pronto".

Publicada originalmente en Smith, Karen; Obrist, Hans Ulrich y Fibicher, Bernard (eds.), *Ai Weiwei*, Phaidon, Londres, 2009.

¿Me podrías hablar de tu infancia y de cómo empezó todo, de tu despertar como artista?

Nací en 1957 y soy hijo del poeta Ai Qing. Cuando yo era un niño, mi padre fue criticado como escritor, castigado y enviado al desierto de Gobi, en el noroeste del país, de modo que pasé dieciséis años de mi infancia y mi juventud en la provincia de Xinjiang, una zona remota de China cerca de la frontera rusa. Las condiciones de vida eran extraordinariamente duras y la educación prácticamente inexistente. No obstante, crecí en el contexto de la Revolución Cultural, y debíamos ejercitar y estudiar la crítica, desde la autocrítica a la crítica a los artículos políticos de Mao Tse-Tung, Karl Marx, Lenin, etc. Esto constituía el ejercicio diario y creaba un entorno siempre politizado. Tras la muerte de Mao, entré en la Academia de Cine de Pekín.

En esa provincia las condiciones de vida eran duras, pero supongo que, debido a la presencia de tu padre, un poeta extraordinario, estabas también rodeado de literatura y conocimiento. ¿Cómo era tu relación con él?

Mi padre era una persona que realmente amaba el arte. Estudió arte en París en la década de 1930. Era un gran artista. Pero, inmediatamente después de regresar, fue encarcelado en Shanghái por el Partido Nacionalista Chino, el Kuomintang. Naturalmente, durante su encierro (pasó tres años en la cárcel) no pudo pintar, pero se hizo escritor. Estaba fuertemente influenciado por poetas franceses como Guillame Apollinaire, Arthur Rimbaud y Charles Baudelaire, y se convirtió en una figura importante de la poesía contemporánea. Sin embargo, tampoco podía escribir porque estaba prohibido en la sociedad comunista. En tanto que escritor, fue acusado de antirrevolucionario, de ir en contra del Partido Comunista y del pueblo, y aquello constituía un delito

muy grave. Durante la Revolución Cultural fue castigado a trabajos forzados y a limpiar los urinarios públicos de un pueblo de unas doscientas personas. Recibió un castigo muy duro por lo que había hecho. Tenía casi sesenta años, y nunca había desempeñado un trabajo físico. Durante cinco años no tuvo jamás la posibilidad de descansar ni un solo día. A menudo bromeaba diciendo: "¿Sabes? La gente no para nunca de cagar". Si hubiera descansado un día, al día siguiente hubiera tenido el doble de trabajo y no hubiera podido hacerlo. El trabajo físico era muy duro, pero lo hizo realmente bien. Yo iba a menudo a visitarle a los urinarios para ver lo que hacía. Yo era demasiado pequeño para ayudar. Después de dejar unos aseos públicos muy limpios —extremadamente limpios—, se iba a limpiar otros. Esta fue la educación de mi infancia.

¿Así que no tenías conversaciones sobre literatura y arte con él?
Hablaba a menudo de esos temas. Tuvimos que quemar todos sus libros porque, de lo contrario, hubiera podido meterse en problemas. Quemamos todos esos preciosos libros de tapa dura que coleccionaba, y los preciosos catálogos de museos; solo conservó un libro, una gran enciclopedia francesa, y cada día tomaba apuntes de ese libro. Escribía sobre la Historia de Roma, de modo que a veces nos enseñaba lo que habían hecho los romanos en su tiempo, quién mató a quién y todas esas historias... Y lo hacía en el desierto de Gobi, lo que resulta absurdo. Pronto perdió la visión en un ojo por malnutrición, pero seguía hablando de arte, de los impresionistas. Le encantaban Auguste Rodin y Pierre-Auguste Renoir, y a menudo hablaba de poesía moderna.

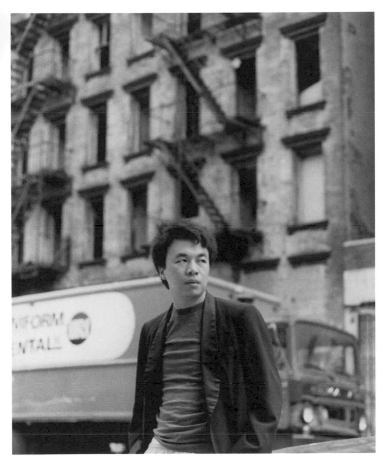

Ai Weiwei en el East Village de Nueva York, 1985. Autorretrato.
Fotografía: Ai Weiwei.

¿Retomó tu padre su trabajo más adelante?

En la década de 1980 recuperó su reputación. Fue rehabilitado y volvió a ser muy popular. Llegó a ser presidente de la asociación de escritores. Y empezó a escribir como lo hacen los jóvenes, como un hombre joven. Era una persona muy buena y muy apasionada.

¿Vive todavía?

No, murió en 1996, a los ochenta y seis años. Su enfermedad fue lo que me hizo regresar de Estados Unidos en 1993.

Creciste en la provincia y, cuando tenías unos veinte años, te trasladaste a Pekín, ¿te inscribiste en la escuela?

Esto sucedió inmediatamente después de la muerte de Mao. Richard Nixon había estado en China pocos años antes, y se dieron cuenta de que no podrían sobrevivir a esta lucha comunista. Como sabes, se consideraba Estados Unidos como enemigo, pero esto es algo más histórico. El peligro real de China era Rusia, y estos dos países nunca confiaron el uno en el otro. Creo que, por este motivo, cuando Mao hizo señas a Estados Unidos, Nixon y Henry Kissinger iniciaron lo que se llamó la "diplomacia del *ping-pong*". Más tarde, en 1976, en una sola noche un gran terremoto acabó con la vida de trescientas mil personas en Tangshán. Ese mismo año murieron Mao y otros altos dirigentes, como Zhou Enlai. China se estaba convirtiendo, literalmente, en un país vagabundo: la ideología se había desmoronado, la lucha había fracasado y no nadie sabía por dónde tirar. Políticamente era un lugar vacío. En ese momento yo estaba acabando la secundaria. Pasé algún tiempo en Pekín, acompañando a mi padre al tratamiento que seguía para el ojo. Empecé a hacer algunas obras de arte, principalmente porque quería huir de esta sociedad, y tuve la oportunidad de aprender arte de sus amigos.

¿Quiénes eran esas personas?

Se trataba de un grupo de literatos y artistas que pertenecían a la misma categoría que mi padre; todos ellos se habían convertido en lo que se conocía como "enemigos del Estado" y más tarde no tuvieron nada que hacer porque las universidades no se abrieron. Como a mi padre, se sigue considerando a muchos de ellos socialmente peligrosos, y todavía no han tenido la oportunidad de ser rehabilitados políticamente. Principalmente son profesores y gente muy culta, escritores o artistas, buenos artistas. Tuvieron una gran influencia sobre mí.

¿Cómo estaban las cosas a finales de la década de 1970 en relación con el arte occidental? ¿Cuál era su influencia? ¿Había libros o imágenes?

Apenas había libros. No podía quedar un solo libro en todo el país. Conseguí mis primeros libros sobre Vincent van Gogh, Edgar Degas y Édouard Manet, y otro sobre Jasper Johns, a través de un traductor. Se llamaba Jian Sheng Yee y creo que estaba casado con una alemana, de modo que tenía acceso a esos libros, y como creía que era un amante del arte, me los daba a mí. Esos libros se convirtieron en algo muy valioso y en Pekín todo el mundo los compartía. En ese reducido grupo de artistas, todo el mundo leía aquellos pocos libros. Es curioso que a todos nos gustaran los postimpresionistas y que nos deshiciéramos del libro de Jasper Johns porque no lo podíamos entender. Al ver un mapa o la bandera estadounidense, nos preguntábamos: "¿Qué es esto?".

¿Lo tirasteis a la basura?

Directamente a la basura. Con la educación que habíamos recibido hasta aquel momento no teníamos ni idea de qué se trataba. Durante la Revolución Cultural no hubo educación

universitaria y se seguían las reglas socialistas al estilo ruso.

¿No se conocía a Marcel Duchamp o a Barnett Newman?
No, en absoluto. El conocimiento llegaba hasta el cubismo. Pablo Picasso y Henri Matisse eran los últimos héroes de la historia moderna.

Esto es fascinante: había una gama de conocimientos muy limitada y prácticamente ninguna información sobre libros y, a pesar de ello, hubo una vanguardia muy dinámica en China a finales de la década de 1970 y en la de 1980, de la que tú fuiste protagonista. ¿Qué pasó entonces? No había información, seguía habiendo mucha opresión y dificultades y, sin embargo, en esa resistencia se formó una generación increíble que fue para China lo que la generación de la década de 1960 fue para Europa y América, cuando el mundo occidental experimentó esa increíble expansión del arte con Andy Warhol o Joseph Beuys.
Me alegra mucho que hagas referencia a este tema. Somos una generación con un sentido del pasado: la época del Telón de Acero y de la lucha comunista. Fue una lucha política dura contra el humanismo y el individualismo y, como bien sabes, había una fuerte censura de todo aquello que no provenía de China. Era más duro incluso de lo que hoy lo es en Corea del Norte. La única poesía que podía recitarse era sobre el presidente Mao. En todas las aulas, todo lo que se leía era sobre Mao, sobre su lenguaje y su imagen. Pero todos sabíamos lo que había sucedido antes de todo esto, en las décadas de 1920 y 1930, todos sabíamos cómo nuestros padres habían luchado por una nueva China, una China moderna, con democracia y con ciencia. Y, de repente, a finales de la década de 1970 y principios de la década de 1980,

se presentó una oportunidad de repensar esa parte de la historia. Empezamos a darnos cuenta de que la falta de libertad y de libertad de expresión había sido la causa de la tragedia de China. Así, ese grupo de jóvenes empezó a escribir poesía y a publicar revistas, adoptando un modo de pensar democrático. Empezamos a actuar de manera consciente para tratar de luchar por la libertad personal.

Era como si hubiera llegado la primavera. Todo el mundo leía todo lo que caía en sus manos. Como no había fotocopiadoras, copiábamos los libros a mano y se los pasábamos a los amigos. Había una cantidad realmente limitada de "alimento" e información, pero se transmitía con auténtico esfuerzo y un apasionado amor por el arte y el pensamiento político racional. Ese fue el primer momento genuino de nuestra democracia.

Siempre he tenido la sensación de que fue como un nuevo movimiento de vanguardia. ¿Dónde se reunía la gente? ¿Había un bar, o una escuela?

Había un muro al que llamábamos el "muro democrático" donde la gente podía poner sus escritos e ideas. Solíamos reunirnos allí. Era un círculo muy pequeño; a pesar de que China tiene una población enorme, tan solo había un centenar de personas activas. Había unas veinte o treinta revistas que escribíamos por las noches, imprimíamos y colgábamos del muro.

¿Hacías tú esas revistas?

Hice algunas. Hice un dibujo a mano para una cubierta de un libro de un poeta que, en aquel momento, era el mejor. Dibujaba todas las portadas a mano. Publicamos también libros hasta que, en 1980, apareció Deng Xiaoping, reprimió el movimiento y censuró el muro. Deng Xiaoping tenía mucho

miedo al cambio social; querían que hubiera un cierto cambio, pero que nadie criticara la lucha comunista.

¿Empezaste a producir obras en ese momento? ¿Cuál es tu primera obra?
Empecé pintando. Dibujaba, dibujaba mucho. Podía pasar meses en las estaciones de tren, porque allí había tanta gente que era como si fueran modelos que posaran gratis para mí (naturalmente entonces no había ni modelos ni escuelas). Así que, simplemente, me quedaba en las estaciones dibujando a la gente que estaba esperando.

¿Conservas todavía esos dibujos?
Creo que mi madre tiró la mayor parte de ellos. Ser artista no era una actividad prestigiosa por aquel entonces. También pasé algún tiempo en el zoo, haciendo unos bonitos dibujos de animales. Ese fue mi punto de partida.

¿Cómo eran tus primeros cuadros?
Eran principalmente paisajes, claramente a la manera de Edvard Munch, algunos incluso a la manera de Paul Cézanne. Recuerdo que al final del curso el profesor hacía una crítica al trabajo de cada alumno, pero al mío no.

Estabas en tu propio mundo.
Sí, era ya claramente independiente. Dejé la escuela antes de graduarme, en 1981, para irme a Estados Unidos.

¿Qué motivó tu marcha a Estados Unidos?
Creía que Nueva York era la capital del arte contemporáneo, y yo quería estar en la cima. De camino al aeropuerto mi madre me decía cosas como: "¿Te pesa no hablar inglés?", "No tienes dinero" (llevaba treinta dólares en mano), o "¿Qué vas

a hacer allá?". Yo le respondí: "Me voy a casa". Mi madre se sorprendió mucho, al igual que mis compañeros de clase, a quienes dije: "Quizás, cuando vuelva dentro de diez años, veréis a otro Picasso". Todos se rieron. Yo era muy inocente, pero tenía mucha seguridad en mí mismo. Me fui porque estaban metiendo en la cárcel a algunos de los activistas de mi grupo acusados de espiar para Occidente, lo cual era completamente absurdo. Los líderes del Movimiento Democrático estuvieron trece años en la cárcel. Conocíamos a toda esa gente; aquello nos enfureció mucho y llegamos a tener miedo; "este país no tiene esperanza".

Así que llegaste a Estados Unidos. En aquel momento había tendencias muy distintas: el neoexpresionismo, la ola neofigurativa y, al mismo tiempo, el Neo-Geo y el apropiacionismo. ¿Cómo encajaste en este panorama del arte neoyorquino?
Empecé por estudiar inglés. Estaba tan convencido de que pasaría el resto de mi vida en Nueva York que le decía a la gente que este sería mi lugar para el resto de mis días (aunque solo tenía veinte años). Cuando mi inglés fue suficientemente aceptable, me inscribí en la Parsons School of Design. Fui alumno de Sean Scully. Me gustaba Jasper Johns, que acababa de montar una exposición de su obra reciente en la Leo Castelli Gallery. El primer libro que leí fue *Mi filosofía de A a B y de B a A*,[1] de Andy Warhol, y me encantó, pues tiene un lenguaje muy simple y muy bonito. A partir de entonces empecé a conocerlo todo. Me hice fan de Johns y luego me introduje en las ideas de Duchamp, que fue mi in-

1 Warhol, Andy, *The Philosophy of Andy Warhol (from A to B and Back Again)*, Harcourt Brace Jovanovich, Nueva York, 1975 (versión castellana: *Mi filosofía de A a B y de B a A,* Tusquets Editores, Barcelona, 1981). [N. del Ed.]

troducción a las aventuras modernas y contemporáneas, como el dadaísmo o el surrealismo. Estaba fascinado por ese período y, por supuesto, por todo lo que sucedía en Nueva York. Era el momento, como decías, del neoexpresionismo de principios de la década de 1980. Y lo practiqué un poco, pero realmente no me gustaba. Mi pensamiento se centra más en las ideas y, por tanto, realmente me gustaban el arte conceptual y Fluxus, aunque, naturalmente, no eran populares en casa en ese momento. La década de 1980 estuvo centrada básicamente en el neoexpresionismo. Tenías que ir a esas galerías, y también al East Village. Y había mucha mezcla y mucha lucha. Empezabas a preguntarte qué tipo de artista querías ser. Luego aparecieron Jeff Koons y otros con una aproximación muy fresca. Aún recuerdo la primera exposición de Koons, con todas esas pelotas de baloncesto en las peceras. Estaba justo al lado de casa, en mi barrio, el East Village. Me gustaban mucho esas obras, y su precio era muy bajo: unos tres mil dólares. Esto me tenía fascinado.

¿Cuándo empezaste a hacer esculturas e instalaciones?
Hice mi primera escultura en 1983, si es que se la puede llamar así. Más tarde, usé una especie de colgador para hacer el perfil de Duchamp (*Hombre colgado*, 1985). Para entonces ya había hecho los violines (*Violín*, 1985) y había pegado condones a mi gabardina militar (*Sexo seguro*, 1986). Iba sobre sexo seguro porque, por aquel entonces, todo el mundo estaba muy asustado con el sida. Se acababa de identificar la enfermedad y la gente tenía más miedo que conocimiento sobre ella. Realmente me interesaba trabajar con objetos cotidianos —por influencia de Duchamp y Dada—, pero no hice gran cosa. Solo quedan unos pocos objetos porque, cada vez que me cambiaba de casa

Ai Weiwei, *Violín*, 1985.
Mango de pala, violín, 63 x 23 x 7 cm.

—y cambié de casa unas diez veces en diez años en Nueva York—, tenía que tirar toda la obra.

El violín resulta interesante por su relación con el surrealismo, ¿existe todavía?
Sí, es cierto. Resulta gracioso: es un comentario sobre tiempos pasados bajo las condiciones actuales.

Por aquel entonces todavía pintabas. Están los tres retratos de Mao: *Mao 1-3* (1985). ¿Cuándo decidiste dejar de pintar?
Esos son los últimos cuadros que pinté. Hice los maos y fue como despedirme de los viejos tiempos. Pinté la serie en un tiempo muy corto y, después, abandoné la pintura por completo.

¿Y qué me dices del dibujo? Vi un montón de dibujos en tu estudio. ¿Sigues dibujando?
Los dibujos de juventud fueron una especie de entrenamiento sobre cómo aprehender el mundo con unos pocos trazos. Puede resultar muy gozoso. Hice unos dibujos fantásticos, que incluso gustaron a mis profesores de entonces. Decían: "¡Ese chico dibuja muy bien!". No obstante, siempre existe el peligro de la autocomplacencia. Si miras los dibujos de Picasso o Matisse, ves que siguen dibujando porque lo hacen muy bien. No me gusta ese tipo de sensación, así que cuando empiezo a sentirme cómodo trato de rechazar esa comodidad, de escapar de ella. Más tarde hice dibujos con distintas técnicas. Puedo hacer fotos cada día, cosa que para mí es como dibujar. Se trata de un ejercicio sobre lo que ves y cómo lo registras, tratando de no usar las manos sino la visión y el pensamiento.

Veo que siempre llevas encima tu pequeña cámara digital. Haces muchas fotos y eso es también una forma de dibujar, como un cuaderno de dibujo. Podríamos llamarles "dibujos mentales". ¿Cuándo empezaste a hacer fotografías?

Empecé a finales de la década de 1980, en Nueva York, cuando abandoné la pintura. Había solo cincuenta artistas importantes en aquel momento, como Julian Schnabel y gente del estilo. Tenía que asistir a todas aquellas inauguraciones e ir a todas aquellas galerías, y sabía que yo no tenía ninguna posibilidad. Así que empecé a hacer muchas fotos, miles, sobre todo en blanco y negro. Ni siquiera las revelaba. Estaban todas esperando hasta que volví a Pekín y las revelé diez años más tarde. Hacer fotos es como respirar, forma parte de uno mismo.

Es como un blog antes del blog.

Mucho más tarde, hace dos o tres años, crearon este blog para mí; yo no sabía ni por dónde empezar. Me di cuenta de que podía colgar mis fotos, así que puse casi setenta mil, al menos cien al día, para que puedan ser compartidas por miles de personas. El blog ha recibido más de cuatro millones de visitas. Internet es algo fantástico. Gente que no me conoce puede ver exactamente lo que he estado haciendo.

Así que, ahora, es prácticamente un continuo de cientos de miles de imágenes: un archivo que crece continuamente. Pero ¿sigues dibujando? Me interesa mucho la relación entre la caligrafía, esa caligrafía fluida, y los tipos de geometría y fragmentos, así como la estratificación y la composición del espacio. En una ocasión, Zaha Hadid me dijo que existe realmente una relación entre la caligrafía y el dibujo por ordenador actual.

La caligrafía es los trazos de la mente o, quizás, de una emoción o una idea. Ahora, con el ordenador, están las imágenes fotográficas y la radio. La caligrafía ha dejado de ser un asunto manual. Yo hago entrevistas, cientos de entrevistas al año. Hay todo tipo de soportes: televisión, periódicos, revistas sobre todos los temas, sobre arte, diseño, arquitectura o comentario y crítica político-social. Creo que hoy podemos convertirnos en todo y en nada al mismo tiempo. Podemos ser parte de la realidad, pero también estar completamente perdidos y no saber qué hacer.

Mencionabas la crítica. En tus inicios la escritura fue algo muy importante. Has hecho incursión en la poesía y continúas escribiendo mucho.
Escribir es lo que más me gusta. Si la tuviera que valorar todas las actividades humanas, diría que la escritura es la más importante, pues está relacionada con todos y es una forma que todo el mundo puede comprender. Durante la Revolución Cultural no había posibilidad de escribir más que algunas críticas, así que me gusta poder retomar esa actividad, y el blog me ofrece esa oportunidad. He hecho muchas entrevistas a artistas, simples entrevistas. Les preguntaba sobre su pasado, sobre qué pensaban, y también escribía, de modo que en el blog hay más de doscientos escritos y entrevistas que me sitúan realmente en una posición crítica; se tiene que poner por escrito, en negro sobre blanco, con palabras. Entonces puede verse, de modo que no hay escapatoria posible. Me encanta. Creo que es importante para uno, como persona, ejercitarse, aclarar lo que realmente quiere decir. Tal vez estés vacío, pero tienes que definir este vacío con claridad.

Tu blog y tu obra hacen públicas muchas cosas. ¿Tienes secretos? ¿Cuál es tu secreto mejor guardado?

Tengo tendencia a compartir los secretos personales. Como ser humano, creo que la vida y la muerte tienen un lado secreto, pero existe la tentación de revelar la verdad y ver que se necesita valor o comprensión sobre la vida y la muerte. Por tanto, aunque trates de sincerarte, seguirás siendo un misterio, porque todo el mundo es un misterio. Nunca alcanzamos a comprendernos a nosotros mismos. Hagamos lo que hagamos y nos comportemos como nos comportemos, todo es engañoso. Por tanto, no importa.

Estamos todavía en Nueva York, en la década de 1980. En un momento determinado decides volver a China. ¿Habías pensado en volver o la vuelta tuvo solo que ver, como has contado, con la enfermedad de tu padre? En una ocasión hablé con el arquitecto I. M. Pei, quien me dijo que su marcha hacia Estados Unidos era un viaje sin retorno. Se convirtió en un arquitecto estadounidense y nunca regresó. ¿Qué me dices de la idea de exilio, temporal o permanente?

Me quedé en Nueva York. Renuncié a mi situación legal, porque sabía que me iba a quedar allí para siempre, y me convertí en un emigrante ilegal. Traté de sobrevivir haciendo cualquier tipo de trabajo que se presentara; al principio, hice trabajos de jardinería y del hogar. Por aquel entonces mi inglés era bastante malo. Más tarde trabajé de carpintero, de enmarcador, de impresor, hice todo tipo de trabajos para sobrevivir, pero siempre supe que era un artista. "Ser artista" se convirtió en algo simbólico; no eres un cualquiera, sino un artista. Pero no hacía mucho arte. Después de Duchamp me di cuenta de que ser artista era más una cuestión de estilo de vida y de actitud que de producir objetos.

¿Más como una actitud?

Más como una actitud, una manera de mirar las cosas. Eso me liberó, pero, al mismo tiempo, me dejó en una situación muy difícil, pues sabía que era un artista, pero no hacía gran cosa. Las pocas obras que podemos ver hoy en día son probablemente las pocas que hice. Tan solo paseaba por ahí; no tenía mucho que hacer. Al cabo de un tiempo se hizo muy difícil, porque yo era muy joven. Por un lado quieres hacer algo, ser alguien, y por otro te das cuenta de que resulta casi imposible, económica y culturalmente. Fue una excusa para volver a China y echar un vistazo, pues había estado doce años sin volver ni escribir a casa. No tenía una buena relación con mi familia. La cuestión era que, si tenía que volver, ese era el momento adecuado. Así, en 1993, tomé una decisión: lo empaqueté todo y regresé.

¿Encontraste una China muy cambiada?

1989 fue el año de la represión del movimiento estudiantil: Tian'anmen. No me había hecho ilusiones sobre China, aunque todo el mundo me decía que había cambiado mucho y que tenía que verlo. Algunas cosas habían cambiado, pero otras no. Lo que había cambiado era que había más belleza en el centro. El país era un poco más permisivo en cuestiones económicas. Había un poco de libre empresa, pero todavía existía una fuerte lucha, la ideología. Lo que no había cambiado era el Partido Comunista, que todavía tenía muchos seguidores y aún hoy sigue matando. Todavía hay censura, no hay libertad de opinión, lo mismo que cuando me fui. Es absurdo. Se trata realmente de una serie muy compleja de situaciones. Te das cuenta de que la población tiene muchos problemas y el cambio es muy pequeño, insignificante y lento. Cuando regresé seguía teniendo la sensación de que aquí no había mucho que hacer, así que empecé a trabajar en tres libros.

Este es el origen de tus famosos libros.
Sí, el primero fue *El libro negro* (1994), al que siguieron *El libro blanco* (1995) y *El libro gris* (1997).

Los vi en una exposición en el Victoria and Albert Museum de Londres sobre diseño en China. Ahora son libros de culto.
Muchos artistas han sido influenciados por esos tres libros, así que traté de hacer un documento, o un archivo, de lo que estaba sucediendo y, al mismo tiempo, promover una base conceptual para el arte, más allá del arte de lienzo y caballete. Forcé a los artistas a que escribieran una idea, a explicar lo que había detrás de su actividad. Al principio, no estaban acostumbrados, pero algunos supieron cómo hacerlo. También quería introducir en China a Duchamp, Koons y Warhol, así como a los artistas conceptuales y los escritos esenciales.

¿Fue este el inicio de tu actividad como comisario? Podría decirse que esos libros son también proyectos de comisariado y que has trabajado en ello desde entonces.
Sí, es un trabajo de comisariado. Alrededor de 1997 o 1998 creamos el China Art Archives and Warehouse (CAAW), el primer espacio para arte contemporáneo de China. Hasta entonces las obras se vendían en vestíbulos de hotel, y las tiendas de marcos estaban solo para los turistas y las embajadas extranjeras, de modo que lo montamos y tratamos de justificar este espacio y la institución para mostrar lo que estaba sucediendo. Y más adelante, en el 2000, fui comisario de otra exposición, *Fuck Off*, en Shanghái. Creo que nos conocimos antes de esto.

Sí, nos conocimos a finales de la década de 1990.
¡Entonces eras muy joven, tenías esa frescura de los jóvenes!

Todavía recuerdo una noche en la que estábamos, creo, en casa de un artista. Vino mucha gente a verte.

Lo recuerdo. Mi primer viaje a China fue muy importante para mí. Me gustaría detenerme un poco más en *El libro negro*, *El libro blanco* y *El libro gris*. Al verlos hoy, en cierto sentido parecen manifiestos de la vanguardia. Vivimos en una época en la que cada vez hay menos manifiestos. El dadaísmo y el futurismo, por ejemplo, tuvieron sus respectivos manifiestos a principios del siglo xx. Pero, incluso en la década de 1960, existía esa nueva idea de vanguardia. Benjamin Buchloh siempre hablaba de la idea de manifiesto. ¿Crees que todavía hay lugar para ese tipo de movimientos?
Creo que el arte, todo arte de calidad, siempre tiene un manifiesto, como sucedió con Dada, con el primer constructivismo ruso o el primer Fluxus de la década de 1970. Se trata de un anuncio de lo nuevo, un anuncio para participar de una nueva posición, o una justificación, o para identificar las condiciones de posibilidad. Creo que es lo más emocionante del arte. Una vez has hecho un manifiesto asumes realmente riesgos; debes asumir una determinada posición. Tienes que poder ser señalado, pues esa es la naturaleza propia del manifiesto.

En arquitectura, un manifiesto es algo muy distinto. En un momento determinado comenzaste a aventurarte por el camino de la arquitectura. ¿Fue ya en Estados Unidos o cuando regresaste a China? Cuando te conocí, en la década de 1990, ya tenías esa doble actividad como artista y como arquitecto.
No empecé de manera consciente. Recuerdo dos momentos de contacto con la arquitectura. El primero fue el descubrimiento de Frank Lloyd Wright, solo porque había hecho el

Guggenheim Museum de Nueva York, y odiábamos esa preciosidad porque no se podía colgar ningún cuadro en su interior (eso era entonces, ahora lo encuentro muy interesante, como una especie de aparcamiento). El segundo momento fue cuando compré un libro sobre la casa que construyó el filósofo Ludwig Wittgenstein para su hermana en Viena. Al ver aquel precioso libro pensé: "¡Caramba, este tipo sí que sabe construir una casa para su hermana!", así que me lo compré. Esos son los dos únicos momentos en que tuve una relación con la arquitectura en Nueva York. Cuando regresé, me puse a vivir con mi madre en Pekín. En 1999 decidí construir mi propio estudio, así que fui a un pueblo y pregunté si podía alquilar un terreno: "Sí, tenemos terrenos". Yo pregunté: "¿Puedo construir algo?", a lo que me contestaron que sí. Era ilegal, pero no les importaba. Así que alquilé el terreno y una tarde hice unos dibujos, sin ni siquiera pensar en arquitectura. Utilicé simples dimensiones para el volumen y las proporciones, y coloqué una puerta y una ventana. Seis días más tarde estaba ya acabado, y tiempo más tarde me instalé en él. Era cuando se estaba construyendo mucho en China, aunque la mayor parte de los edificios eran muy comerciales y provenían de un mismo tipo de estudio de arquitectura. Así que muchas revistas observaron: "Podemos construir de un modo distinto. Hay un tipo que construye solo, con pocos recursos y muy poco dinero". Se convirtió en un edificio muy difundido en China. La gente me empezó a encargarme cosas, algunos proyectos comerciales de gran dimensión, así que pensé: "Esto es muy sencillo. Usas el saber común y no necesitas ser un arquitecto para construir", porque creo que el así llamado "saber común" y la experiencia cotidiana se echan mucho a faltar en los estudios universitarios. Tuve la oportunidad y, como no tenía otra cosa que hacer, fundé un estudio de arquitectura.

Creé una empresa llamada FAKE Design (en chino *fake* se pronuncia como *fuck*).[2] Hemos hecho unos cincuenta proyectos en los últimos siete años, todo tipo de proyectos, desde urbanismo a diseño interior.

La mayor parte han sido construidos, ¿verdad?
Sí, el 90 % de ellos.

Has construido más en nueve años, siendo artista, que muchos arquitectos en toda su vida.
Es cierto, hemos construido más que la mayoría de arquitectos en toda su vida.

Realmente un gran logro. No solo has construido un montón, sino que también has comisariado proyectos de arquitectura visionarios. Cuando hablamos por última vez para la revista italiana *Domus*,[3] estabas comisariando una colonia de viviendas, casi como la Weissenhofsiedlung de Stuttgart en la década de 1920, en la que participaron un grupo de arquitectos modernos. Ahora estás trabajando en un proyecto de arquitectura de mayor dimensión en el que participan cien arquitectos. ¿Podrías hablar un poco de ello? Comisariar arquitectura es muy distinto de comisariar arte; comisariar arquitectura es producir realidad.
Sí, me encanta la expresión "producción de realidad". La arquitectura es importante para una época porque muestra quiénes somos, cómo nos vemos, cómo nos queremos identificar con nuestro tiempo, así que es un testimonio de la humanidad de su tiempo. Después de mi primera incursión

2 FAKE Design podría traducirse como "falso diseño", mientras FUCK Design sería algo así como "¡Que le den al diseño!". [N. del T.]

3 Se refiere a la primera entrevista publicada en este volumen: "Arquitectura digital - arquitectura analógica". [N. del Ed.]

en la arquitectura, me enamoré de ella. Tiene una relación muy directa con la política y con la realidad. Luego me di cuenta de lo importante que es para China y para el mundo conocerse mutuamente. En Occidente se forman muchos arquitectos, pero no tienen la oportunidad de construir y sus conocimientos no pueden ser nunca puestos en práctica. La formación misma ha fallado porque solo se habla de arquitectura a nivel teórico, y esto se convierte en otro tipo de arquitectura. Pensé que sería mejor que participaran en actividades globales, en la realidad. Es importante también equilibrar la visión de la arquitectura en otro sentido. No se trata solo de tener una formación que se base en las llamadas "obras maestras", sino también en el estudio de lugares y problemas reales, que tiene que incluir también condiciones menos deseables, como la gran velocidad, las grandes urbanizaciones o la "arquitectura de bajo coste". Creo que constituyen importantes factores de la arquitectura que no siempre se tienen en cuenta de una manera consciente.

"Arquitectura de bajo coste", como las compañías aéreas. Sí, o arquitectura tosca, que también está bien, que trate de la lucha del ser humano y de las condiciones reales más que de algo utópico. Por eso trato de comisariar los proyectos de arquitectura, y trato de traer tanta gente joven de todo el mundo como sea posible, porque todos quieren ejercitar sus ideas y sus problemas. Los problemas son sus propios problemas. Cualquier problema es un problema de todos, así que solo tienes que participar. Es una pena no tener la oportunidad de participar.

Esto nos lleva a tu mayor proyecto, el de los cien arquitectos en Mongolia Interior.

Sí, un promotor me pidió ayuda para construir una ciudad en Mongolia Interior. Me dijo: "Creo que eres la persona adecuada para hacer que las cosas sucedan", a lo que les dije que sí. Me lo pensé, porque había anunciado que dejaría completamente la arquitectura porque tenía demasiado trabajo, pero también me dije: "De acuerdo, lo puedo hacer, pero solo con la condición de que yo sea el comisario, pues no me interesa acabar construyendo algo yo personalmente. Ya no tengo ese ego, pero conozco mucha gente joven brillante a quien le encantaría poder construir algo, y esta es la oportunidad". Lo entendieron y me dijeron: "Lo que digas nos parecerá bien". Así que hablé con el arquitecto suizo Jacques Herzog y le propuse: "Se trata de un gran proyecto, y tu participación consistirá en facilitarme una lista de nombres"; él lo entendió inmediatamente, no creo que hicieran falta muchas explicaciones. Poco después me facilitó una lista de cien arquitectos, nos pusimos en contacto con ellos y todos estuvieron de acuerdo en venir. Los primeros setenta ya están aquí, y otro grupo de treinta vendrá el mes que viene. Se trata de un total de cien arquitectos que, con sus respectivos socios, supondrán un total de doscientas o trescientas personas reunidas en esta ciudad en medio del desierto de Mongolia. Van a empezar a construir allí y todo estará listo en un par de años.

¡Un milagro!
Creo que, finalmente, nos hemos dado cuenta de que este tipo de milagros puede suceder en un corto plazo de tiempo, y que tienen un gran impacto, no solo para los participantes, sino también para que la gente vea las posibilidades. Esto es, en mi opinión, lo que tiene de bueno.

Este es un momento muy especial en tu trabajo, pues empezaste en China y luego fuiste a Nueva York y, ahora, quince años después de irte de Nueva York, regresas con una gran exposición que se inauguró la semana pasada en la Mary Boone Gallery. Esto cierra el círculo: cuando eras un joven artista ibas a ver exposiciones a la Mary Boone Gallery, y ahora expones tú en ese mismo lugar.

Es muy gracioso, algo increíble. En la década de 1980 solía ir a la Mary Boone Gallery para ver lo que estaba sucediendo. Un día, paseando por Pekín, recibí una llamada de Mary Boone: quería hacer una exposición de mi obra. Me puse muy contento y acepté de inmediato. Es un sentimiento muy extraño. Cuando estás en Nueva York piensas que nunca lo lograrás pero luego, muchos años más tarde, se hace posible. Karen Smith ha sido la comisaria y ha resultado ser una exposición importante y muy bien recibida, mucha gente ha ido a verla y se ha hablado mucho sobre ella. La galerista estaba contentísima con la colaboración. Me pidió que hiciera una lámpara de araña, pero dudé porque ya había hecho varias con anterioridad. Pero me gusta trabajar bajo pedido o con requisitos, así que hice una lámpara que cae desde el techo al suelo (*Lámpara descendiente*, 2007). Lo hicimos todo tan deprisa que no tuve ni tiempo de acabar de montarlo. Tuvimos que enviar las partes a Nueva York, y más de veinte personas la montaron en la galería. Ahora se ve fantástica allí.

Se trata realmente de la idea de la luz cayendo, de un descendimiento.
Sí, va exactamente de eso.

Es también continuación de una obra fantástica que vi en Liverpool, *Fuente de luz* (2007), que iba sobre las vanguardias rusas.

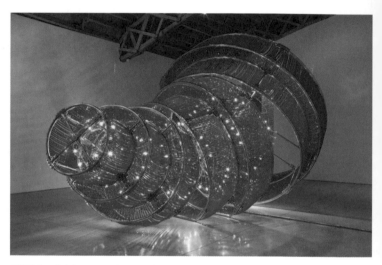

Ai Weiwei, *Lámpara descendiente*, 2007.
Cristal, bombillas y metal, 400 × 663 × 461 cm.
Fotografía cortesía de la Mary Boone Gallery (Nueva York).

Creo que las primeras vanguardias rusas fueron muy lúcidas. Fueron muy imaginativas e innovadoras en relación con lo que iba a ser el siglo que estaba empezando. Por supuesto que hubo también mucho pensamiento utópico y que muchas ideas quedaron en utopía y no se hicieron realidad. Así que, cuando me propusieron este trabajo en Liverpool, pensé inmediatamente en Monumento a la Tercera Internacional, de Vladímir Tatlin. Sería un comentario, o un juego de palabras, sobre los inicios de la era industrial, en la que Inglaterra desempeñó un importante papel, y los inicios de la era de la información y la globalización. Así que decidí hacer una fuente de luz que flotara en el agua.

También es interesante porque la realizaste a principios del siglo XXI y, cuando Tatlin lo hizo, tenía que ver con el futuro y con el siglo XX. Estamos en 2008, ya han transcurrido ocho años de la primera década, que casi ha acabado, y todavía no tiene un nombre, ¿"cero cero"?, un momento muy extraño. ¿Cómo ves el futuro? ¿Eres optimista?
Cuando hablamos de futuro somos muy inocentes; no sucederá nada de lo que digamos, lo que pueda pasar está más allá de nuestra imaginación. Es de locos.

Mientras anoche miraba tu libro *Works 2004-2007*,[4] observé una vez más que todas las distintas prácticas de producción están presentes en tu obra. Hemos hablado de arquitectura, comisariado, escultura e instalaciones. Muchos aspectos fascinantes se han empezado a desplegar desde hace un par de años. Recuerdo que hace dos años vi por vez primera *Cuenco de perlas* (2006) en tu estudio. Vivimos en la era digital y acumulamos cada vez más material de archivo,

4 Meile, Urs, *Ai Weiwei. Works 2004-2007*, JRP|Ringier, Zúrich, 2008. [N. del Ed.]

pero no necesariamente memoria. Muchas de tus obras tratan de la memoria, como *Jarrón de Coca-cola* (1997), pero también obras con mobiliario, como *Mesa con dos patas en la pared* (1997), que revisita la memoria de forma interesante. ¿Podrías hablar sobre la memoria? Eric Hobsbawm me decía el otro día que deberíamos protestar contra el olvido.

Sí, nos movemos tan deprisa que un recuerdo es algo que podemos aprehender. Es a lo que resulta más fácil pegarse durante el movimiento rápido. Cuanto más deprisa nos movemos, más giramos la cabeza hacia atrás para mirar al pasado; todo esto sucede porque nos movemos muy deprisa. La obra incluida en el catálogo no será más que, tal vez, una décima parte de las actividades que hago. Me tomo el arte muy en serio, pero mi producción no es tan seria y la mayor parte de ella es irónica. En cualquier caso, necesitas dejar rastros, que la gente pueda localizarte. Tienes la responsabilidad de decir lo que tengas que decir y estar donde tengas que estar. Eres parte del misterio y puedes conseguirlo más o menos. Sigues siendo parte de una fascinante condición. Ahora trabajo en un sentido distinto, pero se trata realmente de rastros. No es importante, no es la obra en sí misma, es un fragmento que muestra que ha pasado una tormenta. Quedan esas obras como indicios, pero no pueden realmente construir nada; son residuos.

¿Residuos? Porque los llamas fragmentos... Se trata de fragmentos, ¿verdad?

Es extraño, porque uno llama a una cosa por otro nombre. Por ejemplo, un templo antiguo y en ruinas: sabes que el templo era bello y que estaba bellamente construido. En un tiempo todos pudimos tener fe y esperanza en su interior, pero, una vez en ruinas, no es nada. Se convierte en material para que otro artista construya algo completamente

Ai Weiwei, *Mesa con dos patas en la pared*, 1997.
Mesa de madera de la dinastía Qing (1644-1911),
90,5 x 118 x 122 cm.

contrario a lo que era originalmente. Así que está lleno de ignorancia, pero también de redefinición o reconsideración. Todos esos jarrones neolíticos tienen cuatro mil años y han sido sumergidos en una pintura doméstica industrial japonesa, y se convierten así en una imagen completamente distinta, con la antigua imagen escondida tras una fina (o gruesa) capa de pintura. La gente puede todavía reconocerlos y, por ello los valora, porque han sido desplazados desde el tradicional museo de antigüedades a un entorno de arte contemporáneo y aparecen en subastas o como una especie de piezas de coleccionista.

Además de los fragmentos y los residuos, hay una especie de monumental obra de chatarrería que desempeña un importante papel. En la Documenta de Kassel, al ver tu obra *Cuento de hadas* (2007) y mirar tu blog, me fui convenciendo de que tu blog es, de hecho, una "escultura social", tal como lo entendía Joseph Beuys. ¿Te ves como un escultor social? ¿Existe alguna relación con Beuys?
Creo que has sido el primero en observar que en la era digital, la realidad virtual es parte de la realidad y que se hace cada vez más importante en nuestras vidas cotidianas. Piensa en cuánta gente la usa o es adicta a ella. Por supuesto que todas las actividades u obras artísticas deberían ser sociales. Incluso en la Edad Media contenían ese mensaje de un fuerte pensamiento político y social. Desde el arte del Renacimiento hasta el mejor arte contemporáneo se trata, como has dicho, de manifiestos e individualidades. Creo que, particularmente hoy en día, resulta inevitable ser político y social. En este sentido, creo que Beuys fue un muy buen ejemplo para iniciar a sus alumnos. Conozco muy poco de Beuys porque estudié en Estados Unidos, pero Warhol lo hizo a su manera: la Factory, sus declaraciones

sobre el "popismo", sobre los retratos o la producción, sus entrevistas; ceo que no hay nada que pueda ser más social que todo esto.

Hemos hablado de tus múltiples y variados proyectos, pero de lo que no hemos hablado es de mi tema preferido, tus proyectos todavía no realizados. Creo que ya te lo he preguntado con anterioridad, pero hoy te lo tengo que volver a preguntar: ¿cuáles son tus proyectos todavía no realizados?
Creo que mi proyecto no realizado sería desaparecer. Nada podría superar eso. Pasado un tiempo, todo el mundo quiere desaparecer. De lo contrario, no sé. Por ahora, y hablando de cosas concretas, el año que viene montaré una exposición en la Haus der Kunst de Múnich, así que tengo que preparar esta y otras exposiciones. No sé qué es lo que va a salir, ni cómo lo resolveré.

Dan Graham dijo en una ocasión que el único modo de comprender por completo a un artista era saber qué tipo de música escuchaba. ¿Qué tipo de música escuchas?
No escucho música en casa. Nunca me ha apasionado la música y no tengo conciencia de ella. Puedo apreciarla, analizarla, y tengo muchos amigos músicos, pero nunca me ha apasionado realmente. El silencio es mi música.

¿Cuál es tu palabra favorita?
¿Mi palabra favorita? "Actuar".

¿Qué te suscita interés?
La realidad desconocida. La condición de incertidumbre.

¿Qué te produce rechazo?
La repetición.

¿Cuál es el momento que todos estamos esperando?
El momento en el que perdemos la conciencia.

¿Qué profesión, distinta de la tuya, te gustaría probar?
La de vivir sin pensar en profesiones.

Hipotéticamente, si el cielo existe, ¿qué te gustaría que te dijera Dios a tu llegada?
No deberías estar aquí.

Cartografías

En 2010 celebramos el Serpentine Map Marathon en la Ro-
yal Geographic Society de Londres, e invitamos a Ai Weiwei
a participar en él. La cartografía constituye un campo muy
interesante, uno de los temas principales en Internet debi-
do a Google Earth y a los nuevos sistemas de navegación.
Los mapas —y esto es también cierto para toda la obra de
Ai Weiwei en general— producen nuevas realidades en la
misma medida en que tratan de documentar las existentes.
Los mapas van más allá del espacio-tiempo del presente.
Esta entrevista se centra en las estrategias de navegación y
cartografía en la obra de Ai Weiwei. La misma semana en
que fue grabada, Ai Weiwei inauguró también su instalación
en la Sala de Turbinas de la Tate Modern de Londres.

Hoy vamos a hablar de tus mapas. Como hay muchos tipos distintos de mapas, no sé por dónde empezar: ¿empezamos con las imágenes que estás mostrando? Hablé con Uli Sigg el otro día, que se encontraba aquí en Londres, y me contó que había tenido una vez una conversación contigo sobre fractales y sobre Benoît Mandelbrot. Siento mucha curiosidad por saber qué es exactamente lo que te interesó de los fractales de Mandelbrot que, en cierto modo, fueron el origen tus primeros mapas.

Bueno, él trató de explicarme la teoría de los fractales. Traté de entenderla, pero me di cuenta de que es imposible que la pueda entender por completo, así que hice este mapa de China. El mapa trata del territorio, las fronteras y las relaciones con distintos tipos de situaciones políticas. Hice el mapa y luego se lo mostré a la Embajada China. Lo enviaron a una especie de departamento político para comprobar que mostraba un fragmento de territorio concreto, porque luego vendría el embajador a verlo y tenía que ser correcto. Así que Taiwán está ahí, y Hong Kong también. Pero se trata de un mapa que presento yo y, si Taiwán está, también tendría que estar Mongolia Exterior. China ha estado cambiando continuamente, y resulta muy difícil saber cuál es la representación correcta. Depende de situaciones políticas realmente distintas. Pero, en cuanto haces uno, siempre coge peso y la gente cree que es real. Así que decidí hacer ese mapa y olvidarme de la teoría, que es muy complicada.

De hecho, existen varios. Aquí tenemos una imagen. ¿Nos puedes hablar de estos mapas de China?

Hice esos mapas con un viejo templo demolido para hacer una urbanización, de modo que el templo Bordon ahora está condensado. Se trata de una forma de artesanía muy tradicional y la forma de las juntas se convierten en regiones

o en territorios, como si dejaran rastros sobre el mapa. A menudo la gente me pregunta si hay condiciones reales representadas, pero tiene más que ver con el material y las posibilidades de ejecución.

Regresas con frecuencia a China, a su historia y a su gente, particularmente en este mapa. China sigue siendo un tema central, ¿por qué mapas de China?
En realidad no es algo tan intelectual: contiene muchas piezas antiguas, las he puesto juntas y...

Hay muchos más mapas, tus mapas digitales, tus videomapas y en el mismo libro aparece un mapa realmente extraordinario, como un mapa de la mente.[1] Tal vez nos podrías decir algo a este propósito.
Sí, es una idea con la que realmente tratamos de producir algo sobre China, de decir cómo se relaciona con su pasado, con la situación y todos los temas actuales. No obstante, siempre tiene que ver con el tiempo y, si quieres hacer algo tridimensional, resulta muy difícil. Siempre tiene que ser muy plano y en dos dimensiones; a través de Internet es posible superar el problema de describir el tiempo y el lugar; por ello esto está más cerca de la realidad, porque en realidad el tiempo y el espacio no están fijados, solo está fijado el momento. Paso mucho tiempo en Twitter y blogueando. Creo que, en Twitter, ves muchos puntos: cada árbol y cada persona son muchos puntos en el mapa. Sucede de manera aleatoria, no sabes quién lo está enviando y puedes responder en momentos muy distintos; de hecho destruye el pensamiento bidimensional del mapa.

1 Ochoa Foster, Elena y Obrist, Hans Ulrich (eds.), *Ways Beyond Art. Ai Weiwei*, Ivorypress, Madrid, 2009.

¿Cómo empezó eso? Recuerdo que, cuando nos vimos por primera vez, acababas de empezar el blog. Por entonces Julia Peyton-Jones, Gunnar Kvaran y yo estábamos trabajado en la exposición *China Power Station*[2] e incluimos por primera vez la traducción al inglés de tu blog. Entre tanto, tu blog se ha convertido en un blog extremadamente público, y utilizas Twitter quizás cientos de veces al día. ¿Cómo empezó todo esto, cómo entraste en contacto...?

Todo nace de las dificultades, pues en China no hay un acceso normal a Internet debido a esta gran muralla cortafuegos. La Gran Muralla tiene que ver también con la cartografía del tiempo, pues define el territorio y defiende China de los otros países. La gran muralla cortafuegos ha sido diseñada, creo, para bloquear la información, principalmente la que procede de Occidente. Por todo ello produce un resultado de fuerte censura, aunque en China se puede acceder a Twitter, YouTube y Facebook, incluso a Google. Así que puedes ver cómo se mantiene ese tipo de territorio. No permitir el paso libre es siempre una gran preocupación de toda sociedad totalitaria.

Muy pronto empezaste a utilizar el blog no solo para textos, sino también para poner muchas imágenes. ¿Nos puedes hablar de ese extraordinario uso de tantas, tantísimas, imágenes?

Solo a través de la técnica de una nueva ciencia puedes crear un poder casi infinito en un punto. Puedo colgar una imagen solar en un día o un par de películas, o infinitas con-

2 *China Power Station: Part 1*, exposición celebrada en la central eléctrica de Battersea de Londres del 8 de octubre al 5 de noviembre de 2006. La exposición fue organizada por la Serpentine Gallery en colaboración con el Astrup Fearnley Museet de Oslo, donde tuvo lugar *China Power Station: Part 2*.

versaciones, con solo tocar una tecla. Esto es lo que resulta realmente fascinante.

Sé que ahora tienes que coger un avión, pero quisiera hacerte un par de preguntas más. Aparecen muchos aspectos de la cartografía en tu obra, y creo que no podemos dejar sin abordar uno de ellos: los vídeos. Tus obras en vídeo documentan los cinturones de ronda de Pekín. Uli Sigg me dijo que siempre ha considerado que tus vídeos y tus fotografías de los cinturones de ronda eran tus cartografías particulares de Pekín. Me preguntaba si nos podrías decir algo acerca de cómo cartografías la ciudad de Pekín a través de estas obras.

En el 2003 acepté dar clases en la Academia de Arte y Diseño de la Universidad Tsinghua, en China. Detesto la academia, y se lo dije a la universidad; también les dije que estaba dispuesto a hacerlo, pero que haríamos las clases en un autobús, de modo que alquilamos un gran autobús, dividimos Pekín en dieciséis partes y cada día el autobús pasaba por todas las calles de uno de los sectores. Un día el autobús pasaba por una de las partes, al día siguiente por otra y, después de dieciséis días (unas ciento cincuenta horas), habíamos realmente pasado por todas las calles de Pekín. Montamos una cámara en la parte delantera del autobús para grabar todo el vídeo, que duraba unos seis días y seis noches, y que cuenta la historia de cómo se ve Pekín en esa línea. Por supuesto, antes y después de realizar el vídeo, la ciudad estaba en constante cambio; no podíamos volver a encontrar la misma calle, estaba siendo destruida o reconstruida.

Supongo que esto hace que sea muy difícil cartografiar una ciudad como Pekín, pues las ciudades europeas cambian a

un ritmo mucho más lento que las chinas. Pekín cambia a una velocidad increíble, así que filmas vídeos una y otra vez, ¿se trata de un trabajo en curso o has cerrado ya esa forma de cartografía?

Hice tres o cuatro vídeos del mismo tipo. Tracé una línea que atravesaba Pekín, que mide cuarenta y tres kilómetros, y cada cincuenta metros grababa un vídeo de un minuto, de modo que hacen falta más de diez horas para ver todo el vídeo, ese eje que atraviesa la ciudad. Hicimos un segundo y un tercer vídeos para establecer diferencias. El segundo mostraba días lluviosos y el tercero días soleados; fue un gran esfuerzo, lo que no quiere decir nada: es como tratar de hacer un esfuerzo que será distinto al día siguiente.

Ver todos estos temas sería un maratón en sí mismo. Mi última pregunta: mientras vemos estos vídeos, me pregunto si nos podrías decir algo más sobre tu idea de las semillas de girasol de cerámica que arrojaste en el suelo de la Sala de Turbinas de la Tate Modern de Londres. ¿Cómo surgió esta obra, cuál fue su epifanía?

He hablado con tantos periodistas sobre esta obra que no creo que tenga mucho más que decir; es una obra hecha realmente para que la gente la mire.

Fantástico. Muchísimas gracias, Ai Weiwei.

Agradecimientos

Un especial agradecimiento a Uli Sigg y Phil Tinari.

Agradecemos a las diversas editoriales donde las entrevistas fueron publicadas por primera vez el permiso para reproducirlas.

Un agradecimiento también a Charles Arsène-Henry, Angie Baecker, Katy Danyard, Shumon Basar, Imogen Boase, Stefano Boeri, Erica Bolton, Laura Bossi, John Brockmann, Hubert Burda, Patrick Bussman, Helen Conford, Kevin Conroy Scott, Melain Cousins, Steffi Szerny, David Davies, Rose Dempsey, Chris Dercon, Iñaki Domingo, Richard Duguid, Olafur Eliasson, FAKE Archive, Hu Fang, Carmen Figini, Elena Ochoa Foster, Norman Foster, Craig Garrett, Joseph Grima, Hou Hanru, Jacques Herzog, Koo Jeong-A, Bettina Korek, Gunnar Kvaran, Nicola Lees, Giuseppe Liverani, Nicolas Logsdail, Karen Marta, Stefan McGrath, Urs Meile, Pierre de Meuron, Ella Obrist, Julia Peyton-Jones, Lucia Pietroiusti, Marcel Reichart, Michele Robecchi, Richard Schlagman, Urs Stahel, Sally Tallant, Phil Tinari, Lorraine Two, Zhang Wei y Shaway Yeh.